国家林业和草原局普通高等教育"十三五"规划教材

综合材料艺术应用

主　编　史钟颖　任世坤

Art application of integrated materials

中国林业出版社
China Forestry Publishing House

图书在版编目（CIP）数据

综合材料艺术应用 / 史钟颖, 任世坤主编. -- 北京: 中国林业出版社, 2021.6（2025.2重印）

国家林业局普通高等教育"十三五"规划教材

ISBN 978-7-5219-1163-3

Ⅰ.①综… Ⅱ.①史… ②任… Ⅲ.①综合艺术－艺术教育－研究　Ⅳ.①J114-4

中国版本图书馆CIP数据核字（2021）第094197号

出版发行	中国林业出版社（100009　北京市西城区德内大街刘海胡同7号）
	E-mail：jiaocaipublic@163.com　电话：（010）83143500
	http://www.forestry.gov.cn/lycb.html
印　刷	北京中科印刷有限公司
版　次	2021年5月第1版
印　次	2025年1月第2次印刷
开　本	889mm×1194mm　1/16
印　张	8.5
字　数	200千字
定　价	55.00元

未经许可，不得以任何方式复制或抄袭本书之部分或全部内容。

版权所有　侵权必究

编写人员名单

主　　编：史钟颖　任世坤

编写人员：史钟颖　任世坤　吴　蔚
　　　　　任鸿运　刘茜茜　成双江
　　　　　张晓然　任浩艺　范予宁月
　　　　　李靖莹　李兴兴　邱明琦
　　　　　王严夏露　王域钊　庄雨丹
　　　　　王琪诺言　赵业伟　宋丹
　　　　　许　娇　易　婷

前 言

材料是艺术与设计的物质基础，也是观念表达的重要载体。随着材料在艺术设计观念中的转变，一方面使得材料本身所具有的观念性与文化属性得到了更大的体现，另一方面也为今日的创作者们打开了无尽的创作空间。但自由也是相对的，往往简单结果的背后预示着复杂的过程，边界拓宽的同时也意味着我们需要更为丰富多样的经验与新知识作为支撑。这就促成了《综合材料艺术应用》与《综合材料艺术设计》这两本教材的编写：为更好地辅助学生了解材料的经典种类、特性、现代发展历程、加工制作工艺、三维空间艺术体现，以及为各个专业打基础的同时，又有益于不同艺术设计专业的学生了解与借鉴其他专业领域中对材料的使用。

对本教材而言，因所涵盖的专业门类与材料种类十分庞杂，势必与种种细微的专论有所不同，但是艺术相通的部分远远大于各专业之间的区别，对于艺术设计大专业方向来说，打通学科之间的界限则更加有利于艺术的创新。希望通过本教材，可使学生们发现材料是开启艺术设计创新之门的一把重要钥匙，并能从中获得启发与灵感，抑或在学科交叉之地发现更多可能。同时为了给同学们提供更为直观的参考，作为一本视觉艺术设计类教材，本书精选了大量相关作品图片。此外，通过扫描书中的二维码还可看到更多更清晰的作品图片及作品视频，其中大多数图片都是第一手资料。这首先要感谢国内众多当代著名雕塑家及设计师为本教材提供了大量代表作，另外一大部分作品图片则来自编者近年在世界各地现场拍摄的图片。

材料可以是艺术家与设计师创作的辅助工具，万事无常，每一种材料都有无穷的变化，大到无边的宇宙，小到我们自身，都是由多种元素因缘和合而成。

我们进行的所有艺术设计行为都应是我们与材料间进行的平等对话，以开放的心态打破藩篱，各种材料和各个专业会在相互碰撞、相互融合中产生更多的可能性，并为创新提供更多的思路和可行性。

史钟颖

2020 年 12 月

目 录

前言

第一章 材料的特性 ... 1

第一节 天然材料 ... 2
第二节 加工材料 ... 8
第三节 合成材料 ... 13
第四节 复合材料 ... 17
第五节 现成品 ... 20

第二章 材料的制作工艺 ... 21

第一节 天然材料的制作 ... 22
第二节 加工材料的制作 ... 42
第三节 合成材料的制作 ... 56
第四节 复合材料的制作 ... 65
第五节 以现成品进行创作 ... 72

第三章 材料在现代艺术流派中的体现 ... 77

第一节 从印象派到野兽派 ... 78
第二节 立体主义 ... 82
第三节 从未来主义到构成主义 ... 84
第四节 从达达主义到超现实主义 ... 86
第五节 波普艺术 ... 88
第六节 集合主义 ... 91
第七节 极少主义 ... 92

第四章　材料中的中国文化元素与精神 ······ 95

第一节　汉字 ······ 96
第二节　碑刻 ······ 98
第三节　火药 ······ 100
第四节　造像 ······ 102
第五节　星宿 ······ 104
第六节　山水 ······ 106
第七节　赏石 ······ 108
第八节　圣贤 ······ 110

第五章　材料与生态艺术的兴起 ······ 113

第一节　国外当代艺术家生态元素的运用 ······ 114
第二节　中国当代艺术家生态元素的运用 ······ 121

参考文献 ······ 125

第一章
材料的特性

本章图片

第一节　天然材料

一、木

木材来源于树木，是人类使用最早的天然造型材料，在人类早期生活中发挥了重要作用。中国目前已知最早的一件木制漆器是1977年于河姆渡遗址中发现的一件6000多年前的朱漆碗（现藏于浙江省博物馆）。木器时代早于石器时代，但相较于石材，木材耐腐蚀性较差，难以保存，因此至今鲜有相关文物得以面世。

随着人类的发展和社会的进步，人类开始根据木材的不同性质进行分类并用于不同领域。中国特有的木结构建筑，历史非常悠久，从穴居到干栏式建筑、从阿房宫到故宫都取得了举世瞩目的成就。在中国，许多榫卯结构的古建筑在千百年的风雨中坚挺矗立，结合美感与工艺的明清家具在纷繁璀璨的世界文化长河中星光灿烂。这些家具与建筑都充分利用了木材的质地、颜色、纹理等进行设计，它们不仅仅是实用型的器物，更是精美的艺术品，是技术与艺术的完美结晶。

木材的种类非常多，常见的有松木、杉木、桐木等，较为坚硬致密的有橡胶木、桦木、胡桃木、水曲柳、柞木等，稀有的有黄杨木、小叶紫檀和黑胡桃木等，它们的颜色和纹理各不相同。在艺术设计领域，木材是应用较为广泛的材料之一，相较于玉、石头、不锈钢等材料而言，木材更容易加工。它既可以直接留下刀痕以及劈砍的凿痕，寻求大刀阔斧的视觉效果，也可以通过细致的打磨，制作出光滑圆润的效果，并且越打磨，木材的纹理就越清晰。

木材经常被制作成板材并运用于艺术设计中。板材各式各样，主要分为颗粒板（刨花板）、实木板、装饰面板等。颗粒板，又被称为刨花板，是以木材碎料为原料，通过往其中渗加胶黏剂、添加剂等辅助材料压制而成的薄型板材；实木板是利用完整原木材料，通过工艺切割而成的木板材；装饰面板，又称为面板，是将实木板精密刨切成厚度为2mm左右的微薄木皮，以夹板为基材，经过胶黏工艺制作而成的具有单面装饰作用的装饰板材。木材和石材的加工方法比较接近，更多是利用减法进行加工。木材之间的连接可以使用榫卯工艺或用钉、螺丝等金属连接件配合胶黏剂完成。木材和金属、石材、玻璃等材料搭配组合使用，会产生强烈的艺术效果。木材的资源相对充足，便于获取，也利于加工，所以在工业设计和艺术创作中得到了广泛的运用，如运用于木质家具、体育用品、乐器、日常用品、建筑、面具、浮雕、圆雕等的制作中。木材在艺术设计领域里的优秀案例比比皆是，还有Dew的音响，是由Auluxe设计团队所设计，选用的木材是欧美天然的枫木，通过精巧的制作、打磨、抛光，将木头原本自然纹理所呈现出的曲线流动感和现代设计的形态进行了完美的结合。

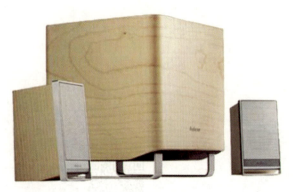

图1.1　Auluxe，Dew音响，材料：枫木

二、石

　　石材，是人类使用较早的天然材料之一。人类最早利用石头制成斧、镰、镞等工具，对之后金属器中同样类型的器物制作有很大的参考价值。在古代埃及人、玛雅人以及希腊人的文化艺术中都可以看到石材雕刻的痕迹，远古的石雕还有维伦道夫的维纳斯雕像和巨石阵等。

　　石材在高温作用下会发生化学分解，石灰石、大理石和花岗石在温度大于910℃时分解，在600℃时开裂。总的来说，相较于木材制品，用石材建造的古代构筑物和艺术品留存于世的更多。首先，相较于其他材料而言，石材具有良好的耐腐性，也比较坚固。其次，石制品不同于金属可以被融化后再次利用，如许多金属制品在战争时期会被融化制成武器。石制品一经制成便基本会维持原状且长久留存。古代先人早就认识到石材的这些特性，因此许多重要的纪念性建筑、碑刻以及雕塑都是使用石材这一材料。

图1.2　花岗岩

图1.3　大理石

图1.4　水磨石

图1.5　合成石

　　古代艺术家想要表达的思想和感情被凝固记录在石材中使当代人可以由此探寻了解古代的文化与生活。如古埃及、古希腊、古罗马，包括文艺复兴时期的石雕艺术，都成为人类各个地域璀璨文明的象征。同样，中国汉代的画像石、霍去病墓的石刻、南朝帝陵、昭陵六骏、唐六十一蕃巨像、云冈石窟、龙门石窟的佛教造像等精彩的石雕作品也是先人给我们留下的宝贵财富。当我们面对摆放在美术馆的一件件石雕时，就是在与当时的艺术家进行一场跨时空的思想交流。

　　此外，石材还作为一种高档的建筑装饰材料被广泛应用于室内外装饰设计以及公共设施建设中。天然石和人造石是目前较为常见的石材。对天然石材和人造石材又有细分，天然石材一般分为花岗岩和大理石两种；人造石材是从工序角度来细分，有水磨石和合成石。水磨石是将碎石、玻璃等骨料拌入黏接料，再制成混凝制品，最后将表面进行打磨抛光。水磨石分为有机水磨石与无机水磨石，不同点在于其黏接料分别为环氧粘结料与水泥粘结料。合成石主要以天然的碎石混合少量聚酯及树脂和石粉等黏合剂，经过加压和抛光成型。根据原材料的不同，合成石主要分为合成大理石与合成石英石。一般来说，人造石在硬度和价值方面都没有天然石材高，但随着科技的不断发展，人造石的种类越来越多，质量和美感几乎堪比天然石材。

三、竹

　　竹的种类较多，主要有箭竹、水竹、文竹、泰竹、龟甲竹、青皮竹、茶秆竹等多个品类。竹子集中分布于热带、亚热带至温带地区。在亚洲地区中，东亚、东南

亚和印度洋附近地区有较多的竹类，其品类各式各样，有的矮小又瘦弱，有的却像参天大树，但大多都生长迅速。在中华文化中，竹象征君子之道，与梅花、松并称为"岁寒三友"。在悠长的历史文化长河中，留存了无数首歌颂其高洁品性的诗词。

人类对竹材的利用更是多种多样，早在商周时期，就已有竹钻；从9世纪时中国便开始用竹造纸，常见的毛笔，更是运用了竹作为笔杆；20世纪，人类成功利用竹子生产出竹纤维。竹子的力学性能较好，飓风能轻易将大树吹断，但不会折断竹子，因为竹子有三个特点：其一，竹纤维材料强度高，弹性好，柔韧度强，具有较高的抗拉强度和抗压程度；其二，竹子截面是呈环形状，外弯面受拉且内弯面受压，有着很强的抗弯刚度；其三，竹节处的外部环箍与内部横隔板可增加承载面积。现代社会，竹材会被加工成各式各样的形态，如竹竿、竹管、竹板、竹条、竹丝等，因而许多艺术家会选用这些现成型材进行再创作。

竹子四季常青，用途相当广泛。由于竹子生长速度较快，从环保角度和获取的难易程度来考量，大量家具设计选用竹子制造。这种材料有三个优点：其一，竹家具无化学物质污染，是环保家具；其二，竹子有着其独特的天然纹路，纹理清晰灵动，总能给人一种质朴与淡雅清新的感觉；其三，竹子有吸收紫外线的功能，可以让眼睛更舒适。当然也有不少的艺术家和手工艺人用竹子来做工艺品等。除了作为建材和日用品生产原材料外，经过一系列物理作用和化学反应，人们可以从竹原料中提取出竹纤维，并将其运用在纺织品当中，制成毛巾和衣物等。竹子在园林绿化方面，也扮演着重要角色。竹，虽无梅的俏姿、菊的艳丽、兰的芳香、松的雄伟，但是竹节和其空心结构，被中国文人赋予了虚心、高节正直的品格，受人尊重与喜爱。从古至今，人们对竹子的外形和内涵都非常认可。人们喜欢在房屋内外种植竹子，甚至认为"不可居无竹"。因此竹子成为构建中国园林不可或缺的重要元素。

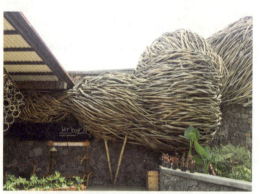

图1.6　印尼万隆竹子公园，dusun bambu

四、玉

玉，最早见于甲骨文，其本义为用丝绳串起来的珍玩宝石，后引申为色泽晶莹如玉之物。中国玉文化历史悠久，根据考古学家和历史学家考证，中国玉器诞生于原始社会新石器时代早期，距今已有8000多年的历史。以矿物学角度来看，玉分为软玉和硬玉两大类。软玉是角闪石族中的钙镁矽酸盐，又称为角闪玉、闪玉。硬玉是辉石族中的钠铝矽酸盐，又称为辉石玉、辉玉。从摩氏硬度的数值来看，钻石的硬度是10，软玉的硬度是6.5，硬玉的硬度大约是6.5~7.0。日常所说的玉大多数是指软玉，软玉的品种类型很多，如产于新疆一带的羊脂白玉、白玉、黄玉、紫玉、墨玉、碧玉、青玉、红玉与东北的岫玉等。

玉具有柔美、细腻、含蓄的特点，比较符合中国人的审美观。中国是"玉石之国"，是世界上最早使用玉的国家，也是玉文化延绵时间最长的国家。中国人将玉看作天地精气的结晶，赋予玉特殊的宗教象征含义。玉较为稀有，并有不同等级的区别，

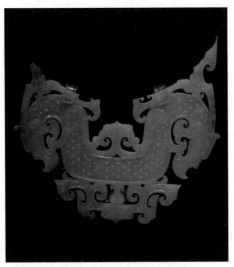

图 1.7　双龙纹玉佩，西汉，狮子山楚王墓

是"礼制"的重要构成部分，不但是帝王宫苑里显示等级身份地位的象征物，也是制作礼器的主要材料。

因为玉的质地晶莹、通透、温润、细腻，所以中国人喜欢将玉本身具有的自然特性比附于人的道德品质，作为"君子"应具有的德行而加以崇尚歌颂。在玉文化中还包含着"宁为玉碎"的爱国情怀；"化干戈为玉帛"的团结精神；以及"润泽以温"的无私奉献品德。因此，玉经常被视为中国精神的物化体现，并逐渐发展出波澜壮阔的中国玉器文化。

玉文化不仅体现在玉器上，还体现在玉雕上。中国的玉雕工艺，历史悠久，为世界所公认。优质的玉石，经过匠人的手工劳作，精雕细琢，被赋予新的价值和魅力。在原始社会阶段，先人就用玉石制作各种各样的玉雕装饰物。1973 年，浙江余姚河姆渡新石器时代遗址中，发现大约 30 件用玉料和萤石制作的装饰艺术品，据考证，其历史距今已有 7000 多年。在商周时期，玉雕工艺有了新的发展，质量更进一步，琢磨精细、纹饰优美，并开始出现部分玉雕佩饰，如鱼、龟、鸟等具有时代特色的动物形象纹饰。纹饰也开始发展成各式各样的类型，包括夔龙纹、蟠螭纹和云雷纹等。先人的精湛技艺让玉文化得到了充分的展示，也对现如今的工艺美术大师和艺术家的创作造成了深远的影响。

五、泥

艺术造型用的泥多为各类胶泥黏土。土与岩石的根本区别在于，土不具有刚性的联结，物理状态多变，从力学角度来说强度较低，主要是尚未凝结成岩的较为松软的堆积物。所以泥土做成的艺术作品容易破损，很难在历史的长河中保存下来。古人通过实践劳动逐渐掌握了泥土的可塑性并了解到其焙烧后更加坚固且不易渗水，于是渐渐懂得利用陶土来制作陶器，以及带有主题的小雕塑。

许多中国传统雕塑直接运用泥土塑像成型，再进行彩绘。尽管泥塑不易长久保存，但依然有一些成百上千年的较大型的泥塑，因为在室内没有遭到人为的破坏而得以保存至今。但这种泥塑往往非常重，且易碎、不能磕碰，所以不易挪动和搬运。为了方便运输与展览，现代雕塑中，泥塑成型后通常会将其翻制成其他空心且更为结实的材料。敦煌莫高窟和一些庙宇雕塑的造像多是运用泥土塑像成型。麦积山石窟的造像虽然表面细节以泥塑成型，但小型的是木胎泥塑，大型或一些中型的是石胎泥塑（内部是木或石，表面是泥土）。泥的可塑性非常强，可根据艺术家本身的需求制作出各式各样的造型，既可以制作出极为精细的造型，也可以保留原始材料粗犷的肌理。

六、纤维

早在原始社会，人类为了生存的需要就已经开始从事丰富多彩的编织活动，纤维则是组成这些编织活动的基础材料。纤维材料种类繁多、肌理特征丰富、结构形态多样，作为艺术与设计的表现语言具有独特的艺术价值。纤维是天然或人工合成的细丝状物质，纺织纤维则是指用来纺织布的纤维。纺织纤维材料可分为天然纤维和化学纤维。天然纤维材料是指从自然界或人工养殖的动植物中直接获取的纤维。天然纤维包括动物纤维、植物纤维和矿物纤维。化学纤维的种类很多，如尼龙、人造纤维、玻璃纤维等。纤维属于软性材料，具有柔和、细腻的特质，如棉纤维、麻纤维、丝纤维、毛纤维等，所以常用于纤维艺术创作和"软雕塑"。在我国，软雕塑吸收民间"布偶"及"京剧脸谱"等传统美术造型，运用漫画变形夸张的手法，通过剪、裁、拼、缝可做成极具创意的艺术品。这些材料的特性是自身比较柔软，具有线状形态、易于弯曲、缠绕或捆扎，常需要与硬性材料结合去塑造三维空间。

纤维可以通过染色进行颜色的改变，通过不同颜色的选择，可以辅助艺术家创造出不同的视觉效果。纤维通过织造方式的不同，可以改变最终纺织品的薄厚、软硬和通透状态。天然纤维具有温暖轻柔的特点。毛纤维常被冠以厚重温暖的质感，棉麻纤维质朴暗淡，丝纤维优雅、清透。现代纤维艺术家利用纤维的特性创作出许多新的艺术效果，风格趋向多样化，除了色彩和造型的塑造外，还用纤维材料结合其他材料，去塑造肌理变化和材料的对比关系。不同的纤维材料之间存在刚与柔、直与曲、杂与纯、软与硬的对比，这些对比造就了纤维材料的艺术独特性和丰富的艺术语言，通过运用这些材料的对比关系激发观者的感受。

综上所述，纤维艺术美的特征：材料美、肌理美、形态美、色彩美、空间美，是艺术家把握纤维艺术整体美时缺一不可的重要元素，只有当它们自身的美被恰到好处被用作为整体艺术形象的有机组成部分时；也只有当它们成为艺术接受者的审美情感共鸣时，才能最终体现纤维艺术完整的审美价值。

近几年化学纤维因为成本低、色彩鲜艳、质地柔软、悬挂挺括、顺滑舒适、强度高的优点被艺术家广泛使用。缺点是耐碱性、耐磨性、耐热性、吸湿性、透气性较差，遇热容易变形，容易产生静电。化学纤维是指以天然的或合成的高分子化合物为原料，经过化学方法、物理加工而制成的纤维，包括合成纤维、再生纤维。合成纤维是由合成的高分子化合物制成的，常用的合成纤维有涤纶、锦纶、腈纶、氯纶、维纶、氨纶、聚烯烃弹力丝等。再生纤维的生产是受了蚕吐丝的启发，用纤维素和蛋白质等天然高分子化合物为原料，经化学加工制成高分子浓溶液，再经纺丝和后处理而制得的纺织纤维。软雕塑等空间作品常使用的化学纤维有锦纶、涤纶、腈纶、丙纶、维纶、氯纶、氨纶。

由于纤维材料的丰富多样，由纤维织造而成的纺织品本身就具有纤维的特性和肌理效果，加之纺织手法和工艺技术的不同，最终能呈现出丰富多变的肌理效果。设计者可以充分发挥纺织品独特的艺术语言，用点、线、面来塑造形体，充分展现艺术与工艺技术结合后产生的魅力。

图1.9 麻纤维

图1.10 棉花与棉纤维

图 1.11 蚕茧与丝纤维

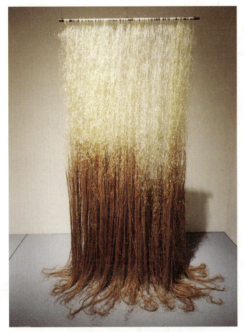 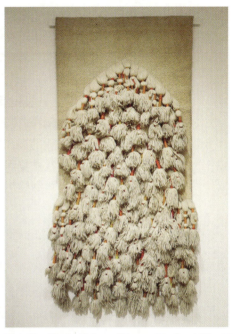

图 1.12 Yvonne Pacanovsky Bobrowicz,《Cosmic Series#2》,材料:天然亚麻、打结尼龙线

图 1.13 Sheila Hicks,《Prayer Rug》,材料:手工纺羊毛,1965 年

图 1.14 Senga Nengudi,《R.S.V.P.》,材料:尼龙网布、沙子,1975 年

图 1.15 史钟颖,《妄念浮云》,材料:钢、棉,2005 年

第二节 加工材料

加工材料泛指人类根据需要将天然原材料（有时加入各种添加剂、助剂或改性材料）转变成可利用的新材料。根据材料的外部形状、内部组织结构与性能，加工材料可分为金属材料和非金属材料。它在艺术设计领域的应用非常广泛。

一、金属

金属材料包括纯金属、合金、金属间化合物和特种金属材料等。金属是一种容易导电、具有光泽、富有延展性的物质。本小节内容主要介绍用于艺术加工材料中的铜、铁、不锈钢的属性与特性。

1. 铜

铜是一种过渡金属，化学符号为Cu，原子序数29。一般可分为红（紫）铜、黄铜、青铜和白铜。纯铜的延展性好，导电性和导热性高，且可以和其他金属组成多种合金。组成的铜合金的电阻率很低，机械性能优异，此外，铜也是较为耐用的金属，可以多次重复回收使用。铜受腐蚀后表面会产生一层铜锈，这层铜锈可以保护里面的铜不再继续生锈。

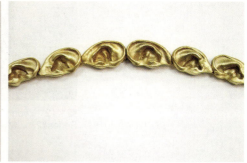

图1.16 潘凯，《耳环》，材料：青铜、金，98×98×3cm，2017年

图1.17 潘凯，《耳环》（局部）

图1.18 胥建国，《大音希声·大象无形》，材料：铜，8×4.5×0.5m，2013年

图1.19 谭勋，《并置2》，材料：铜，3×4×3m，2017年

在人类的采掘中红铜是最早出现的，红铜也就是纯铜，它熔点高、质地软，适宜于冷热锻造成型，但是铸造性较差，因此不宜用于制作工具或当作雕塑材料。在原始社会的很长一段时间中石器占据着统治地位，这一铜石并用的过渡时期又称金石并用时代。中国社会迈入青铜时代以后，青铜器被广泛用于兵器、祭祀用具和冥器。雕塑上的成就更多是从青铜制成的宗教礼器上体现出来。

2. 铁

铁是一种常见的金属元素，化学符号为Fe，原子序数26。物理性能硬而脆，不易拉伸，具有很好的铸造特性，但是耐腐蚀性差。铁是较为活泼的金属，同时也是一种良好的还原剂。此外铁及其化合物还用于制颜料、墨水等，是工业上所说的"黑色金属"之一（铁元素被称为"黑色金属"是因为铁表面经常会覆盖着一层主要成分为四氧化三铁的黑色保护膜）。人类最早是在陨石中发现铁的，陨石的含铁量很高（铁陨石中含铁90.85%），是铁和镍、钴的混合物。早在古埃及第五王朝至第六王朝的金字塔所藏的宗教经文中，就记述了当时太阳神等重要神像的宝座是用铁制成的。

东汉时期，铁器成为我国最主要的金属。铁的化合物四氧化三铁就是磁铁矿，是早期司南的材料。1978年，在北京平谷区刘河村发掘的一座商代陵墓，出土了一件古代铁刃铜钺，这不仅表明中国最早发现的铁也来自陨石，也说明我国很早以前把铁用于锻接铜兵器，以加强铜的锋利性。

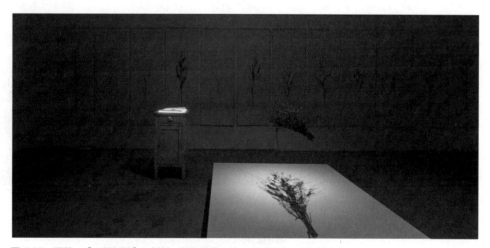

图1.20　谭勋，《一把扫帚》，材料：芜湖铁艺、铁，尺寸可变，2017年

3. 不锈钢

不锈钢是不锈耐酸钢的简称，耐蒸汽、水、空气等弱腐蚀介质腐蚀（普通不锈钢一般不耐化学介质腐蚀）。"不锈钢"一词不是一种不锈钢，而是表示一百多种工业不锈钢产品，建筑构造应用领域有关的钢种通常只有六种。它们都含有17%～22%的铬，较好的钢种还含有镍。添加钼可以改善耐含氯化物大气的腐蚀。铁易生锈，如果加入一定比例的铬、镍等金属炼成的不锈钢，它相比铁更耐受酸、碱、盐等的腐蚀，所以就不容易生锈。为了让不锈钢具有美观的外表和良好的耐腐蚀性能，人们还常常加入一些其他金属元素。

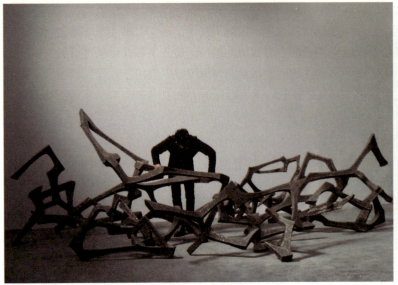

图1.21 潘凯，《笔划》，材料：不锈钢，1.65×7×4m，2016年

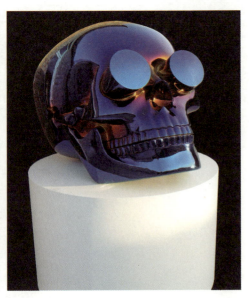

图1.22 潘凯，《陶醉》，材料：不锈钢镀钛，1×1×1.3m，2009年

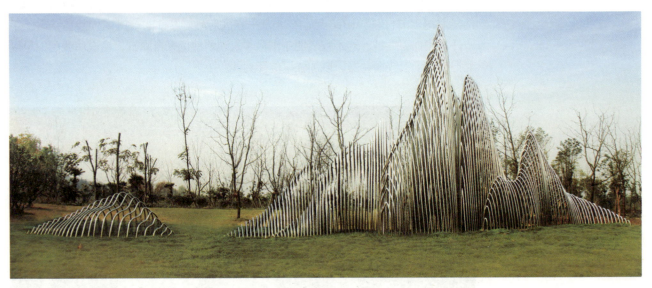

图1.23 黄齐成，《乐山乐水》，材料：不锈钢，5×5×3m，2014年

二、非金属

1. 纸

纸是片状纤维制品，作为一种材料，纸在生活中无处不在，人类从未停止对纸的探索，纸可以是平面的，也可以是立体的。

造纸术是中国四大发明之一，东汉时期蔡伦发明了造纸，最初用捣碎的渔网制纸，后来又用布头、树皮、乱麻等材料。用渔网造出来的纸叫网纸，用布头造出来的纸叫麻纸，用树皮造出来的纸叫谷纸，随着造纸术的进步，又有了玉版、贡余、经屑、表光四种名纸，所谓名纸，就是质量更好的纸。玉版、贡余是用碎布、破鞋、乱麻制成；经屑、表光则纯粹用乱麻制成。后来随着雕版印刷技术的发展，刺激了造纸业的发展，促进了纸张的创新和兴旺。此外纸的再利用始于南宋，废纸可以回收再造新纸，这样既防止了材料的浪费，也在一定程度上保护了环境。

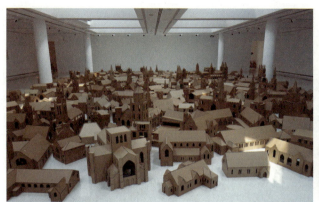

图 1.24 爱丁堡艺术中心陈列展示作品　　　　　　　　图 1.25 胡又笨，《漂在空中的石头》，材料：纸，7×6×10m，2018 年

2. 陶瓷

陶瓷，是泥土与火的艺术。陶土、瓷土都属于天然材料，但通过火烧工艺形成的陶瓷，则属于加工材料。陶瓷，是陶与瓷的合称。二者从材料到加工工艺都很接近，区别在于陶土烧制的器皿称为陶器，瓷土烧制的器皿则称为瓷器。

在我国，从奴隶社会到商周时期，逐渐出现了陶器生产的规模化，商周时期已经出现专门从事陶器生产的工种。在战国时期，陶器上的优雅纹饰开始出现。陶质材料的质地较粗，烧制温度较低，大约为 900℃~1200℃，烧成后本色质朴，富有拙美质感。陶种类较多，如黑陶、白陶、红陶、灰陶、黄陶等。瓷器在陶器的基础上产生。商代白陶用瓷土（化妆土、高岭土）作原料，烧成温度较高，可以达到 1000℃ 以上的高温。秦汉时期的陶器开始用作建筑材料，在汉代，陶瓷经过一番创新，出现了铅釉陶胎，汉字中开始出现"瓷"字。东汉又发明了青瓷，釉质硬，器形美。西汉时期，上釉陶器工艺慢慢开始流行，开始出现彩色的釉料。我国白釉瓷器萌发于南北朝，到了隋朝不断成熟。宋代瓷器在胎质、釉料和烧瓷技术上基本达到完全成熟，被称为宋代五大名窑的汝窑、官窑、哥窑、钧窑、定窑，风格各不相同。明朝陶瓷制作工艺逐渐繁复化，各类颜色釉、釉上彩等生产工艺复杂的产品多有出现。瓷质材料质地比较细腻，烧制温度较高，大约在 1300℃ 左右。瓷土的主要成分是高岭土，并含有长石、石英石和莫来石等成分。烧成之后，胎色呈白色，质感更加细腻、体量更为轻薄，具有透光性，细密结实，声音似金属声，多施釉。

中国陶瓷艺术源远流长，逐渐发展成为既具有民族特色，又彰显高超技艺的艺术门类，甚至成为中国的代名词。当今陶瓷依然是艺术中不可或缺的重要材料。

图 1.26 郭建勇，《城市》，材料：玻璃、瓷，尺寸可变，2016 年

3. 玻璃

玻璃是一种非晶体非金属无机材料，它的主要成分为二氧化硅和其他氧化物，用多种无机矿物为主要原料，加入少量辅助原料制成。从力学观点来看，玻璃存在低能量状态转化的趋势，所以玻璃是一种亚稳态固体材料。

大约3000年前，欧洲腓尼基人意外发现沙地上一些晶莹明亮的东西，经研究发现，那些闪光的东西上粘有熔化的天然苏打以及石英砂。原来，那些亮晶晶的东西，是晶体矿物与沙滩上的石英砂因为火的作用发生了化学反应产生的物质，腓尼基人把石英砂与晶体矿物混合，用炉子熔化，做出了玻璃球。

18世纪，出现光学玻璃后，玻璃成为日常生活和科学技术领域的重要材料之一。作为一种多功能材料，玻璃可以用于手工艺或工业生产，其独特的材料质感给了它无可替代的特质。

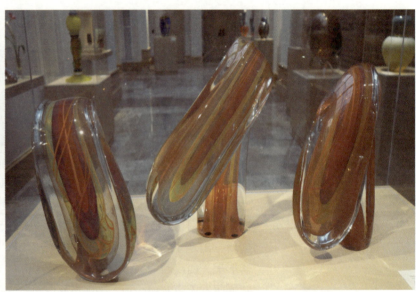

图1.27　凯伦拉蒙特，材料：铸造玻璃，2010年　　图1.28　哈维·K·利特尔顿，《橙色三重动作》，材料：自由吹制玻璃，1983年

4. 石膏

石膏的主要化学成分是硫酸钙的水合物，是一种单斜晶系矿物。通常石膏可用于石膏建筑制品、纸张填料、油漆填料、模型制作等。石膏制品的微孔结构与加热脱水性，使之具有优良的隔热隔声和防火性能。

石膏是一种使用率极高的材料，也是制模的极佳材料，在流动状态时它可以被倾倒进模具里，固化后可以复制出模具上细致的肌理。石膏块可以像软石头那样用来雕刻。但石膏也有其缺点，就是材料易碎，如果长期暴露在室外易损毁。

大约在公元前1370年，石膏就用来浇筑物品部件，它既可用于浇筑，又可以雕刻小物件。文艺复兴时期，解剖学的再次兴起，使艺术家重新使用这种制模材料。瓦萨里和委罗吉奥，是第一批以雕塑为目的而焙烧提炼石膏的文艺复兴艺术家。石膏这种材料在19世纪，充斥在巴黎的博物馆、美院及工作室。雕塑见习生要掌握石膏的浇注、翻制和雕刻的方法。学习绘画时就是画那些从希腊和罗马大理石雕塑原作上翻制下来的石膏像。只有在完全掌握了石膏技术之后，这些学徒才被允许使用大理石和青铜进行制作。

图 1.29　奥古斯特·罗丹，《卡米耶·克洛岱尔的面具与皮埃尔·德维桑的左手》，材料：石膏，约 1895 年

图 1.30　大卫·阿尔特米德，《健美运动员》，材料：石膏，2015 年

第三节　合成材料

　　合成材料是由两种或两种以上的物质经过化学反应而形成的某种新材料。随着科技的进步，合成材料开始作为新兴材料被越来越多的行业所采用。合成材料一般分为：塑料、有机玻璃、泡沫塑料、橡胶和硅胶等。合成材料生产加工便利、价格便宜，所以在生产生活中用途非常广泛。也因其可被加工成为空间变化复杂的形体，所以合成材料常被艺术家们用来进行艺术创作与设计。

一、塑料

　　塑料作为一种现代新兴材料，在生活中得到了广泛应用。从 1909 年，第一种人工合成的塑料出现，到 20 世纪 20—30 年代，又相继出现了聚氯乙烯、丙烯酸酯类、聚酰胺等塑料类型。塑料在成型、加工、装饰、绝缘、耐水、绝热等方面具有优良的特性，是具有现代感的轻质材料。塑料主要分为热塑性塑料和热固性塑料两大类。热塑性塑料受热时软化，冷却后硬化，并且可以被反复软化或熔融，如聚乙烯、聚氯乙烯、聚丙烯等。热固性塑料受热时软化成型，冷却后固化，且一经固化后，就不能再被软化或熔融，如酚醛塑料、脲醛塑料等。此外塑料作为新兴的材料在制作工艺上比较简便，所以在生产效率上远远超出铜、铁、铝等金属材料。

　　塑料的特性从它的色彩维度看并不像传统材料通常只呈现本身的固有色，人们往往根据自己的需求在塑料中加入色精使其颜色改变。不同颜色的塑料往往给人以不同的心理感受，营造出不同的氛围。

图 1.31　不同颜色的塑料　　图 1.32　醋酸纤维素丁酸盐塑料制品　　图 1.33　尼龙塑料制品　　图 1.34　聚碳酸酯塑料制品

图 1.35　克莱斯·奥登伯格，《冰淇淋》，材料：塑料、线和混合媒介，1966 年

图 1.36　泰奥杨森，《海滩巨兽》，材料：塑料管、线和混合媒介，1990 年

　　随着人们对塑料认识的提升，一些对人体健康和对环境有危害的塑料产品逐渐被废弃，取而代之的是更加节能环保的新型塑料。目前塑料在雕塑领域中主要用于小型的雕塑或是玩具、工艺品。

　　塑料的种类繁多，用途与性能也各不相同，从塑料的用途角度可以分为两大类：通用塑料和工程塑料。通用塑料的种类较多，用途很广，多用于工业产品和家庭用品等方面，其中醋酸纤维素丁酸盐就是一种常用的通用塑料。工程塑料有尼龙、聚碳酸酯等，多用于工业产品的制造或是被加工为工业零部件。

二、有机玻璃

　　有机玻璃，化学名称叫聚甲基丙烯酸甲酯，英文缩写为 PMMA，它是一种由甲基丙烯酸甲酯聚合而成的高分子化合物。1927 年，德国一家公司的化学家在两块玻璃板之间将丙烯酸酯加热，发生丙烯酸酯聚合反应，生成了黏性较好的橡胶状夹层，由此防破碎的安全玻璃问世。当他们用同样的方法使甲基丙烯酸甲酯聚合时，得到了透明度好，且性能良好的有机玻璃板。

有机玻璃的特点为：质量轻、机械强度高、高度透明性、易于加工。有机玻璃与玻璃相比更具有韧性、不易破碎。相比传统材料，有机玻璃轻巧、易加工，最早被用于工业和军事等领域，如飞机的挡风玻璃。目前，有机玻璃在日常生活中也常被使用，如办公窗口、公共休息间隔断和海景馆等。但有机玻璃也有其缺点，与玻璃相比，有机玻璃不耐磨、易老化，在室外的空间中时间过长表面会降低光泽度和清晰度。

有机玻璃从形状上可分为板形材、管形材、棒形材三种。有机玻璃从类型上可分为无色透明、有色透明、珠光、压花有机玻璃四种。

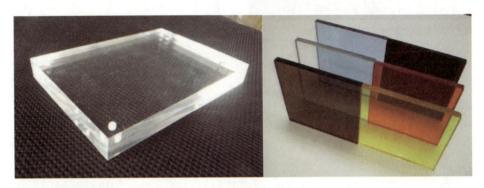

图 1.37 　有机玻璃材料

图 1.38 　拉斯维加斯商场内用有机玻璃制作的装置作品

三、泡沫塑料

泡沫塑料是由大量气体微孔分散于固体塑料中而形成的一类高分子材料，具有质轻、隔热、吸音、减振等特性，且介电性能优于基体树脂，目前已成为塑料加工中的一个重要领域。其中聚苯乙烯和聚氨酯是最为通用的泡沫原材料，常以固体

图 1.39 聚苯乙烯塑料（EPS）泡沫材料

图 1.40 聚氨酯（PU）泡沫材料

团块或薄板或棒材形式出现。此外，常用泡沫塑料还有聚苯乙烯塑料（EPS）、聚氨酯（PU）。EPS 是一种轻型高分子聚合物。它是采用聚苯乙烯树脂加入发泡剂，同时加热进行软化，产生气体，形成一种硬质闭孔结构的泡沫塑料。它是具有高抗压、吸水率低、防潮、不透气、质地轻、耐腐蚀、抗老化、导热系统低等优异性能的环保型保温材料。由于一般的 EPS 颗粒松散不易打磨出细腻的表面，所以不易制作表面复杂、要求精度高的模型。但选择密度大的 EPS，可制作一些精度要求不高的过渡性模型。PU 是一种经化学发泡而来的高分子化学物，PU 有硬质与软质之分：硬质泡沫广泛用于冰箱的绝热层、冷藏车、建筑物等作为绝热保温材料。优点是易切割，易打磨，易成型，较为适合曲面复杂，外观要求精细的模型制作。软泡沫 PU 分为结皮和不结皮两种，常用于沙发家具、枕头、服装或是隔声内衬等。

四、橡胶与硅胶

橡胶一词起源于印第安语 cau-uchu，意为"流泪的树"，分为天然橡胶与合成橡胶两种。天然橡胶是由三叶橡胶树割胶时所流出的胶乳经凝固、干燥提取胶质后加工制成。合成橡胶则由各种单体经聚合反应而得。橡胶是橡胶工业的基本原料，广泛用于制造轮胎、胶管、胶带、电缆及其他各种橡胶制品。

硅胶是一种高活性吸附材料，主要成分是二氧化硅，具有化学性质稳定、吸附性能高、热稳定性好、有较高的机械强度等优点。硅胶凝固后的韧性、弹性都很好，不容易因外力而变形。

高温硫化硅胶可以用于电缆绝缘层、密封件、导管、登月鞋、人工关节等不同领域。室温硫化硅胶常用于精密铸造弹簧模具、牙科印模及航天器耐烧蚀涂料等。在艺术领域，硅胶常被用来制作可多次使用的模具。目前硅胶制作的仿真人像已超越传统仿真蜡像的逼真程度，且更易于清理和保存。

图 1.41 张玮，《惧》，材料：旧轮胎、铁锥，1997 年

图 1.42 硅胶材料

图 1.43 硅胶人物作品

第四节 复合材料

复合材料是由两种或是两种以上物理和化学性质不同的物质组合而成的一种多相固体材料。

科学技术高度发达的今天,人们对材料的概念不断发生新的认知。早期的材料大多是以自然物为主的原始材料。在18世纪中期,工业革命之后出现了复合材料,从根本上改变了人们对材料的直观感受和体验。人们对材料的认识发生了根本的改变,对复合材料中的混凝土、玻璃钢、光敏树脂材料的认识进入一种微观深入的理解。

一、混凝土

混凝土一般由水泥、砂石以及水等原料混合搅拌而成,在当今社会广泛应用于土木工程领域,是一种原材料丰富、坚固耐用、可塑性良好、工艺简单、造价低廉的材料,同时也是人类用于建造大型户外建筑的早期材料之一。现代混凝土技术诞生于19世纪末欧洲,钢筋混凝土结构逐渐改变了房屋建筑的建构方式和外观,使得混凝土成为房屋建筑的主要材料。如今随着材料复合技术的进步,混凝土具备了更多功能,可以满足更复杂的施工要求。另外,人们还尝试扩大混凝土的应用范围,发掘其在土木建材之外的欣赏价值,如制作工艺摆件等艺术品。混凝土从"物质实用"到"艺术审美"的功能扩展,不仅仅意味着工程技术上的进步以及对材料处理能力的提高,更是一个纯功能性的材料逐渐显示出审美属性的过程。随着艺术界对材料的关注和探索,混凝土这个看似"低廉"的材料,在现当代逐渐被大批艺术家用来创作。

从色彩维度上看,混凝土本身的灰色属无彩色系,是冷静、沉稳、中性的。它不像鲜明的冷暖色调给人以强烈的心理感受,但它可以营造出平静的氛围,进而提供一种理性反思的空间。此外,混凝土和钢筋常常搭配使用,钢筋的坚硬、韧性、承重力强的特征也加深了人们对混凝土粗粝特点的印象。

图 1.44 凝固前的混凝土材料

图 1.45 凝固后的混凝土材料

二、玻璃钢

玻璃钢亦称作 GFRP,即纤维强化塑料,是一种以环氧树脂黏合玻璃纤维和粉状填充物制成的复合材料。该材料因具有轻盈、坚固等特点,所以在航空、汽车等安全防护方面被广泛使用。此外玻璃钢材料还有很多优势,如加工方便、成型快,比石头、金属等材料成本低,比混凝土轻等。

玻璃钢不单被应用于工业上，在艺术创作中也被广泛运用。玻璃钢材料除了坚硬、轻盈的外部特性外，还可呈现细腻的肌理。同时因为其成本相对低廉并易于着色，艺术家往往可以利用其模仿很多种材料的表面特征，如经过喷涂等方式可以达到一些金属材料效果，也可与细砂、石粉调配模仿花岗岩或是汉白玉的石材特征。

图 1.46　环氧树脂　　　　　　　　　　图 1.47　加工后的玻璃钢材料

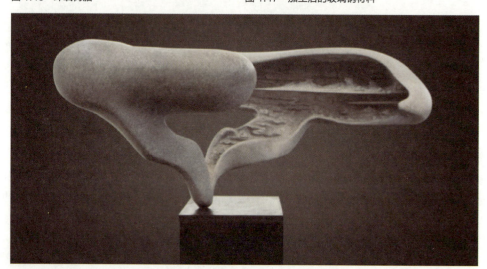

图 1.48　吴蔚，《方寸之间系列二》，材料：玻璃钢（仿石材效果），50×65×97cm，2016 年

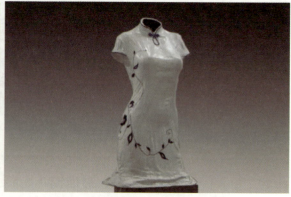

图 1.49　乌苏拉·冯·瑞丁斯瓦德，《优雅》，图 1.50　成双江，《旗袍的炫耀》，材料：玻璃钢，
材料：铸造树脂，2010 年　　　　　　　35×25×80cm，2013 年

三、光敏树脂

光敏树脂是指用于光固化快速成型的材料,为液态光固化树脂,或称液态光敏树脂,主要由齐聚物、光引发剂、稀释剂组成。随着3D打印技术在近些年的悄然兴起,光敏树脂已经成为3D打印的主要原材料。光敏树脂的成分主要是稀释液、光引发液、低聚物。液态的光敏树脂通过紫外线光照射,在极短的时间内可迅速固化成型。

光敏树脂的优点:以它为原料进行3D打印出来的产品质量和精度都非常高,并且有一定的着色力,所以可以对其进行上色处理。因此,光敏树脂颇受艺术家和精密仪器行业的青睐,常常被用来打印精细而复杂的模型,如雕塑、艺术品、珠宝首饰,或精密装配零件等,但不适合打印大型模型。如果需要打印大件,则需要拆卸打印。但光敏树脂也有缺点,因其对紫外线较为敏感,因此不宜长时间暴露在光线下。否则会失去强度和变色,因此用光敏树脂打印的产品要尽量避光保存。

图 1.51　3D 打印模型

图 1.52　3D 打印模型

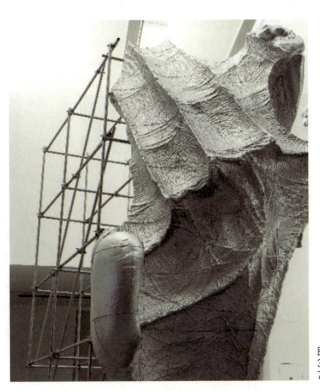
图 1.53　隋建国,《云中花园－手迹3#》,材料:光敏树脂 3D 打印与钢架,7×3×6m,2019 年

第五节 现成品

一、现成品的由来

现成品不是特指某一种具体的物质材料,而是日常生活中的人工制品。现成品艺术通常是指批量生产的人造物品,在生产时并未有任何的艺术考虑,却作为一件有审美意义的物件组装或展览出来;亦是现成物(found object)的一种形式。现成品作为材料在初期的艺术创作中的使用可以分为两条线索呈现,分别以毕加索和杜尚为代表。现成品作为艺术品出现是自杜尚于1913年作品《自行车轮》而展开的。毕加索则提出了"拾来的材料"这一概念,如其创作的雕塑作品《牛头》就是以自行车车座与车把组合在一起,成为一个牛头的形象。毕加索的这类作品最后多以铸铜材料呈现,所以现成品在毕加索那里是作为形态因素使用的。1917年杜尚直接以小便池作为作品是对何为艺术的定义的再思考,他是把观念与现成品共同作为材料来使用,这种对材料观念的转变引起艺术创作方式的革命,标志了艺术创作向后现代主义的转型。

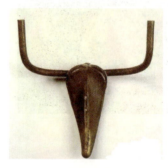

图1.54 毕加索,《公牛头》,材料:车把、椅座,43×15×43cm,1943年

二、现成品与综合材料的区别

艺术家选择传统意义上的材料主要是因其具有某种独特的物理属性,而对现成品材料的选择则更是因其是某种文化符号的代表,能唤起人们相关的记忆或激发出新的观念。现成品作为材料比传统意义上的综合材料具有更加明显的观念性,现成品是承载和传达观念的载体,它拉近了艺术与生活的距离,借用象征与寓意唤起民众的记忆与反思。例如,卢尔·豪斯曼利用"拼贴"的手法,将当时流行并且具有典型意义的"现成品"材料加以组合。又如,路易斯·布尔乔亚在使用"现成品"时更具综合性,常在雕塑中配置现成品,采用装置手法来制作作品。

图1.55 卢尔·豪斯曼,《我们的时代精神》,材料:木、金属,30×25×50cm,1919年

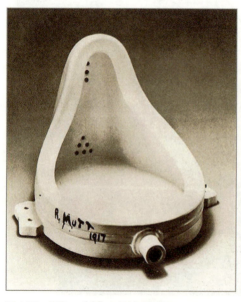

图1.56 杜尚,《泉》,材料:陶瓷,61×48×36cm,1917年

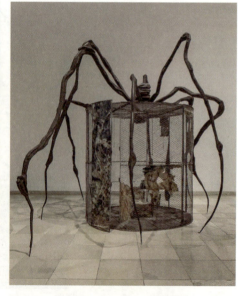

图1.57 路易斯·布尔乔亚,《蜘蛛》,材料:钢、绵缎、木、玻璃、布料、橡胶、银、金、骨头,4.49×6.65×5.18m,1997年

第二章
材料的制作工艺

本章图片

第一节 天然材料的制作

一、木

木材的主要加工手段有锯、刨、雕、削、打磨、榫卯、打钉、插接、胶粘等，运用的加工工具涉及木工车床、链式榫槽机、电钻、角磨机、砂光机等，制作前期还需要测量和画线定位，所涉及的其他手动工具有卷尺、钢尺、卡尺、水平尺、量角器、墨斗、圆规等。锯和刨的种类包括：拐子锯、钢丝锯、开孔锯、槽刨、面刨等。凿和钻可细分为平凿、圆凿、手摇钻、电钻等。深入细节刻画的时候可根据具体情况选取适合作品的刻刀。最后修缮细节时可用不同目数的砂纸进行打磨。作品最终的效果可以通过运用不同颜色着色，也可利用木头本身的颜色和纹理呈现。另外，木材在使用前或加工前，需要注意其含水率。含水率受多方面影响，如树的种类、砍伐时间、树木生长的环境、保存和干燥方式等。建议选择已干透的木材进行设计，如果制作的时候，木材含水较多，将来已完成的作品可能会因为含水率的变化产生变形或开裂。

木材从古至今，存在于生活的方方面面，例如把玩、古建筑装饰、木雕等。对于木材的雕刻在原始社会就已出现。现如今，木雕的技术逐渐成熟，很多木质圆雕都采用数字化雕刻。具体过程如下：将作品的模型数据输入到大型数控机、使用锣机清底、切大型、打粗坯、修光、开线、磨光上色（其中上色又分普通做法和传统做法，普通做法是用丙烯、水彩等颜料直接上色，传统做法包括描金贴金、彩绘、油布等），最后要给木材料制作的成品涂上保护漆。虽然木材的加工工艺随着现代社会的发展已经有更多种的方式，但仍然有艺术家喜欢保留比较细腻的手工刀痕肌理来呈现作品，或保留切割大致形态时所带来的大刀阔斧的肌理感来呈现作品的效果。

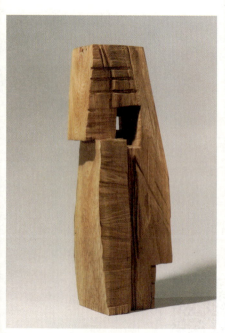

图 2.1 孙伟，《洞-3》，材料：木，29×26×80cm，2000 年

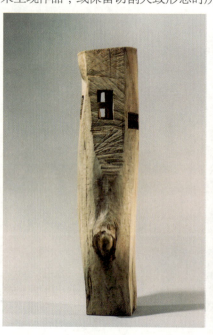

图 2.2 孙伟，《洞-1》，材料：木，110×83×40cm，1999 年

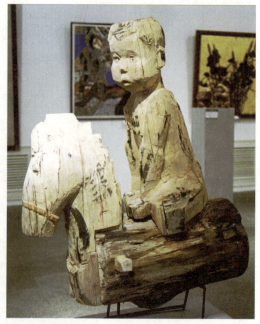

图 2.3 雷琳《木马》，材料：木，38×32×140cm，2000 年

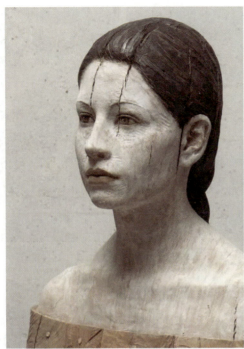
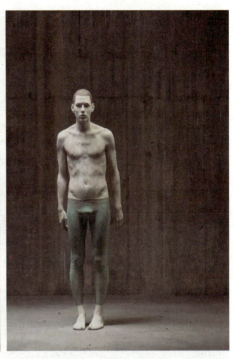

图 2.4　布鲁诺·沃尔波特,《Julia》,材料:木,54×47×30cm,2012 年

图 2.5　布鲁诺·沃尔波特,《Ricordi smarriti》,材料:木,180×53×40cm,2015 年

　　以艺术家布鲁诺·沃尔波特作品对木材的使用为例,他的作品题材以少男少女为主,由于作品的材料是木材,木头所体现的温度和生命,是其他材料所不及的。如果同样的人物作品换成不锈钢材料或铜材料,那么作品便会给人较为冰冷的感觉。由于木材的特殊性,创作时基本是用减法来塑造形体,所以事先要做到胸有成竹才能下刀。他的作品中充满了强烈的内省感,每一件木雕看似有粗犷的刀痕和裂开的木缝,但表达的情感是极其细腻的,传达出了一种安静的力量。

　　雕塑家傅中望在 20 世纪 80 年代末创作的《榫卯结构》系列得到了广泛的认可。木制的榫卯结构在过去被认为是建筑或家具的建构方法,是纯粹的力学结构,不会有人关心它是不是艺术,而傅中望的作品将这些榫卯结构的关系一个一个剥离出来,成为更有文化内涵的艺术品。后来他提出了"异质同构"的概念。材料的多元化让榫卯结构与当代的生活、新材料等发生关系,这时候的榫卯就不再是传统意义上的榫卯了,而是一种内在关系的体现。

　　木材的制作方法还有很多,雕塑家郑天则的木雕作品《甦》充分显示了木材的多种肌理状态,从木材含有树皮阶段到切割阶段再到打磨抛光阶段都在同一作品中展现得淋漓尽致。也有艺术家在木材上进行局部开孔,再通过镶嵌的手法来创作,如雕塑家马文甲的作品《鲤》和《关于他的一切》都是先将木质部分加工好,再局部打洞,从木头内部镶嵌眼睛。雕塑家屈峰的作品《那一年》《魔法棒》在手工直接雕琢出大致形态后通过彩绘的方法进一步增强了作品的表现力。

　　利用树木细枝的柔韧性也可进行艺术创作,雕塑家李鹤的作品《肉身·天路》便是运用了柳条编织的工艺。

　　艺术家还可以借助新工艺对木料施加外力使木材弯曲、扭转甚至压缩等。艺术家理查德·迪肯的作品《Dancing in Front of My Eyes》就使木材呈现了出人意料的旋转、弯曲形态。

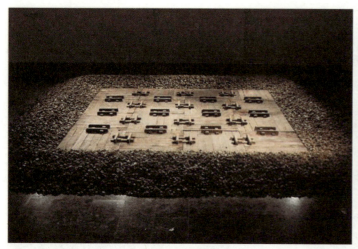

图 2.6 傅中望,《地门》,材料:木,尺寸可变,45×45×58cm,1999 年

图 2.7 傅中望,《世纪末人文图景》,材料:木,45×45×30cm,1994 年

图 2.8 郑天则,《甦》,材料:木,尺寸可变,2018 年

图 2.9 马文甲,《关于他的一切》,材料:木,98×73×12cm,2011 年

图 2.10 马文甲,《鲤》,材料:木,69×41×11.5cm,2012 年

图 2.11 屈峰,《那一年》,材料:松木,56×14×10cm,2011 年

图 2.12　屈峰，《魔法棒》，材料：松木，150×70×145cm，2014 年

图 2.13　谭勋，《李明庄计划柱头之一》，材料：木檐柱，100×40×220cm，2007—2010 年

图 2.14　李鹤，《肉身·天路》，材料：柳条，99×25×22cm，2016 年

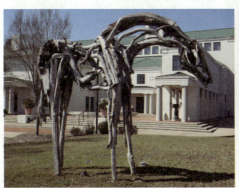
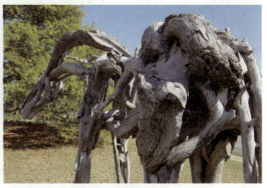

图 2.15　Raoul Hague，《Onandaga》，材料：漂流木，尺寸可变，1977 年

图 2.16　Raoul Hague，《Onandaga》，材料：漂流木，尺寸可变，1977 年

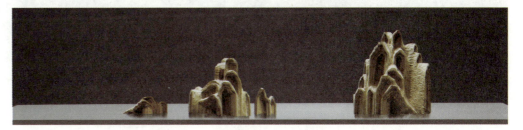

图 2.17　吴蔚，《不知处》，材料：樟木，200×40×40cm，2015 年

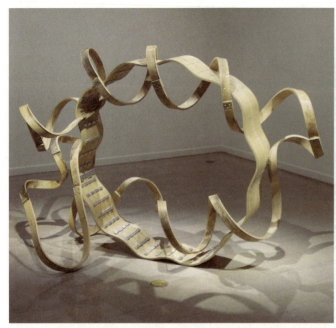

图2.18 理查德·迪肯，《Dancing in Front of My Eyes》，材料：木，尺寸可变，2006年

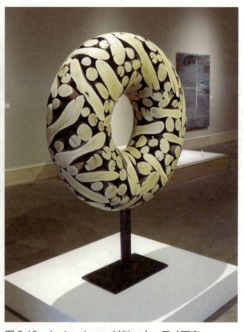

图2.19 Jaehyo Lee，材料：木，尺寸可变，2009年

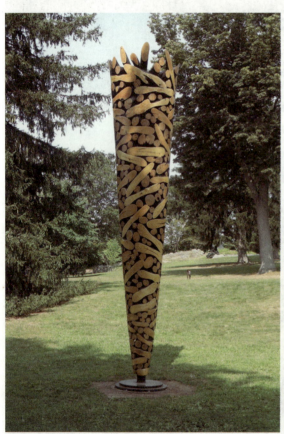

图2.20 Jaehyo Lee，材料：木，尺寸可变，2013年

图2.21 沈烈毅，《天梯》，材料：龙柳，高1.2m，2018年

二、石

石材的制作工艺和木材有些近似，多以减法为主。在石材加工工艺的过程中，因为石材的重量非常重，加工时需要随时注意安全。石材在制作前期，应该先挑选心仪的石料，将石料洗净，仔细观察有无缺陷，可用铁锤仔细敲打，如敲打声为"咚咚"作响，即为无裂缝、隐残之石；如为"叭叭"之声，则表明石料有隐残。此外，如石料表面有风化剥落和裂纹、炸痕、隐残、纹理不顺等自然缺陷，艺术家和设计师也可以巧妙利用这些缺陷进行创作，变废为宝。

石材的制作方法各式各样，除了常见的直接雕刻以外，有的利用碎石组合成型；造型偏向几何化的雕塑多利用石板拼接而成；如非借助山体雕凿的巨型石雕作品也往往需要先在内部做好支撑结构，确保稳固和安全后再将雕凿好的局部石块拼接外形；也有的将不同石材或者不同颜色的石材黏接在一起，然后统一切割并打磨。总之，各种工艺通过不同组合还可以开发出无尽的可能。

在众多的石料中，汉白玉是被古今中外艺术家所青睐的一种石材。汉白玉又名变质岩，主要成分是碳酸钙，属于大理石种类之一。其质地优良、色泽纯正、通体洁白，容易雕刻。西方从古希腊时代便经常使用汉白玉作为人像雕刻材料，而中国古代的宫殿也常用汉白玉制作石阶和护栏，包括天安门前的华表、故宫的云龙阶石等均是用汉白玉制作而成。

精美细腻风格的石材作品完成以后，需要注重日常护理，对于成品最终的保护主要有两点：其一，因为石雕受损受污后很难恢复如初，所以安装完成后要立即对构件表面用塑料薄膜进行包装，用胶布绑扎好，在转角处采用硬木包角保护，严禁碰撞，以免缺棱掉角；其二，石构件施工完成后，需采用"密顿37号"花岗岩清洁剂及"密顿48号"石材防护剂进行清洁和防护。

伊藤博敏，是一名日本石雕雕刻家，他以幽默的想象力闻名于世，他创作的石雕也给人一种意想不到的幽默和怪诞感。尽管石头常给人一种坚硬的感受，但他希望自己的作品能表达温暖和幽默。他说："如果他的雕塑能给予它们接触的人带来欢笑和微笑，他会很荣幸。"

图 2.22　伊藤博敏作品

图 2.23　伊藤博敏作品

图2.24　李惠东，《眼儿媚－莺儿》材料：汉白玉 51×16×41cm，2014年

图2.25　李惠东，《蝶恋花－恋》，材料：汉白玉，27×21×41cm，2000年

　　雕塑家史钟颖的作品《我——聚散》，首先是从一块石头中做减法雕刻，将下部实体作为倒影，再把凿下的碎石在其上面摆出随时可能散落的正像。雕塑通过这种材料与工艺的转换也进一步传达了万物皆是因缘"聚散"和合而成、空无自性的义理。

图2.26　史钟颖，《我——聚散》，材料：红砂岩，76×15×20cm，2011年

　　作品《浮生》则是纯粹利用减法雕刻，再进行细致的打磨抛光工艺，洁白的汉白玉雕塑放在幽静的黑石台面上，体现了"纯粹而不杂，静而不变，淡而无为"的意境。

图2.27　史钟颖，《浮生》，材料：汉白玉、黑花岗岩，75×75×15cm，2014年

雕塑家吴蔚的作品《轻浪拂沙》，材料上首先挑选两块湖南汉白玉，在纹理上一块较为干净，另一块纹理较为丰富。都是运用石材本身的效果，形成鲜明的对比，而上部的造型在左右侧也做了对比变化，左侧的山形打上了麻点肌理，就像沙子堆成的山峰，右侧的水纹则用抛光的手法处理得较为柔软。

图2.28 吴蔚，《轻浪拂沙》，材料：汉白玉，230×40×170cm，2019年

图2.29 沈烈毅，《雨》，材料：山西黑花岗岩，146×123×60cm，2016年

图2.30 邱泰洋，《棋盘人生》，材料：黑花岗石、汉白玉，50×50×100cm，2006年

图2.31 赵磊，《天池》，材料：汉白玉，1×0.6×2.8m，2009年

图2.32 赵磊，《月影-3》，材料：汉白玉，3×0.5×0.4m，2002年

三、竹

竹材相对容易获取，竹材的加工制作工艺主要包括直接黏接、榫卯插接，或切成竹片利用其柔韧性弯制成型等。

在艺术创作中，竹子可以被艺术家直接利用。雕塑家董书兵在2014年用竹子创作的户外装置雕塑《融》，长度为11m，现收藏于德国杜塞尔多夫马尔卡斯滕美术家协会门前广场，作品以中国汉字"文"为整体形态，结合哥特式建筑的艺术风格，结构层次分明，既有中国文化艺术形式，又有西方艺术哲学内涵，麻绳的捆绑也隐喻着艺术将中德文化紧密结合在一起。

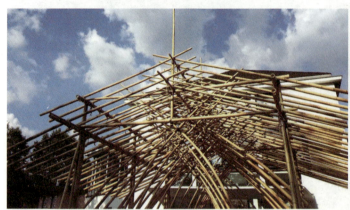
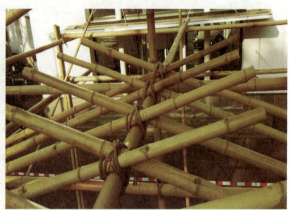

图2.33　董书兵，《融》，材料：竹子，11×7×7m，2014年　　　　图2.34　董书兵，《融》捆扎过程

雕塑家李鹤作品《肉身·呼吸》采用竹丝编织的传统手工艺进行制作。人们日常印象中竹编工艺主要被用于制作竹篮、竹筐等承载物品的中空容器，由此暗喻了"肉身乃是精神的容器"这一含义。

图2.35　李鹤，《肉身·呼吸》，材料：竹丝，50×25×15cm，2016年

雕塑家钱亮作品《物非物系列之竹》是用一次性竹筷通过组合"还原"成竹。制作方法是将一次性竹筷通过黏接、磨制等方法制成竹子的形态，从剖面可以发现所造之竹并非天然之竹，又不能说不是竹子。在表里不一之间揭示出有些东西在文明的进化中演变为我们的工具，有些东西在文化的自觉中还原为它们自己。

图2.36　钱亮，《物非物系列之竹》，材料：竹筷，2014年

图 2.37　印尼万隆，杜顺巴布家庭公园　　图 2.38　印尼万隆，杜顺巴布家庭公园　　图 2.39　沈烈毅，《天梯》，材料：活竹，自然生长高度，2018 年

四、玉

　　优质玉料不易获得，量少质佳的玉造价较高，因此利用玉来制作艺术品的作品尺寸相对较小，玉的制作手法与木材、石材类似，常用"减法"来对玉材料进行加工处理。

　　玉雕中较常使用的手法是"因材施艺"，根据玉原本的颜色和形状再展开设计和创作。玉雕具有无涂改性，在制作时需要尽量事先计划好。制作时需要从玉的料性、颜色、形状等出发，尽量合理利用玉料。传统玉雕更多以人物、花鸟、花卉、动物等主题进行创作，这些生动不规则的形态更需要因料设计，应物象形。过去一般以工艺品为主，制品较单一，随着观念的转变，作品变得更加丰富多彩。有不少艺术家对玉施与当代性，从而使其转化成艺术性较高的玉雕作品。

　　王少军的作品《面具》，便是运用和田玉创作而成。经过选料、剥皮、设计、粗雕、细雕、修整和抛光等加工工序制作而成。他曾言道："我面对世界的目光并不焦灼，因为我身外与我的内心是两个世界。对身外的事物，我认为它是永远喧嚣变化的，而我的内心却永远安睡在艺术的温床上，使我享受平和、淡泊和永恒。"他用玉作为材料创作的作品，恰如其分地传递了他的思想。

 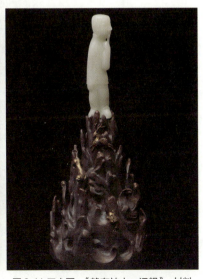

图 2.40　王少军，《面具》，材料：和田玉，10.5x6.3x5.3cm，2017 年　　图 2.41　王少军，《赖有神山—远望》，材料：和田玉，13.8x3.5x3cm，2017 年

木化石是经过上亿年矿物质置换形成,也叫硅化玉,它们保留着树木的形状及肌理,但具有坚硬的玛瑙玉石质地,断面通过抛光工艺处理后呈现出温润剔透的质感。艺术家史钟颖《元能-地》作品,寻找了直径两米的硅化玉,按照其纹理击碎,再通过精心摆放使其形成一个既有向外崩裂,又有向内聚合趋势的圆形,既暗示了大地板块运动又表达了其大无外、其小无内,一切都在迁流变化的宇宙形态。

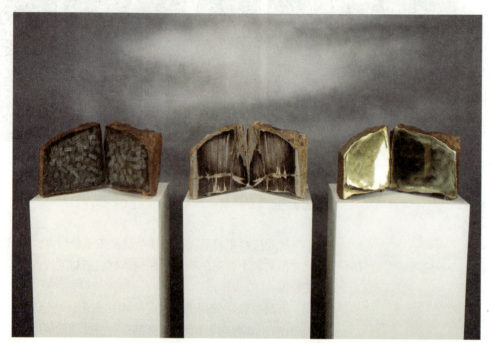

图 2.42　史钟颖,《易木》系列,材料:硅化玉、树脂、字纸、铜,22×39×22cm×3 件,2009 年

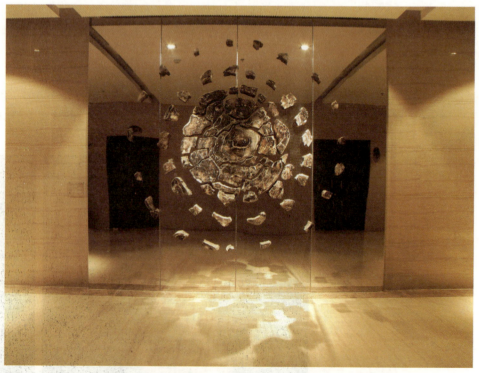

图 2.43　史钟颖,《元能-地》,材料:硅化玉、镜钢,380×345cm,2009 年

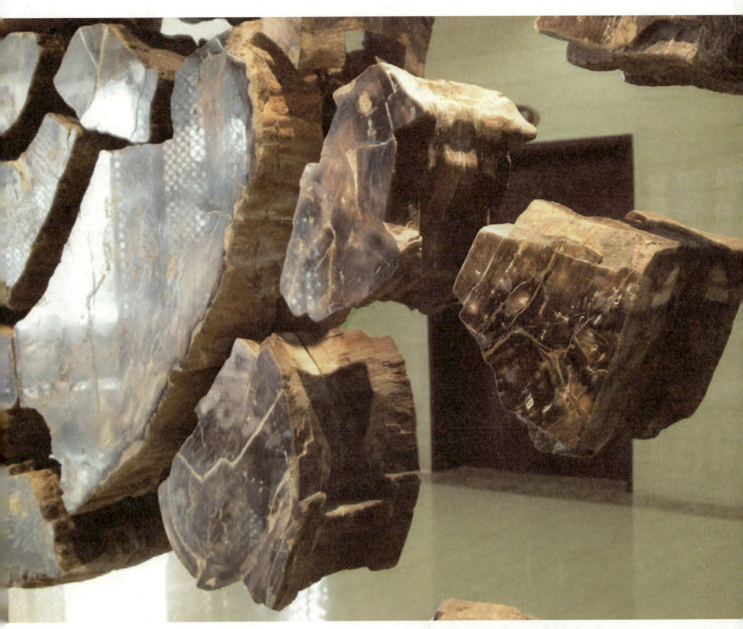

图 2.44 史钟颖，《元能－地》细节

图 2.45 钱亮，《玉石·遇时》，材料：玉，尺寸可变，2015 年

五、泥

泥的可塑性较强，但在制作中需要不断喷水，否则会干裂。泥可用来制作各种形态的作品，手法多样。可直接将泥巴堆积，塑造形态，也可以先拍成泥板，再用手捏成型直接塑造物体。

图2.46　隋建国，《盲人肖像》，材料：青铜，8×3×5m，2014年

中国传统彩塑运用泥土直接塑造成型，始终保留原本的泥土的材料。传统彩塑一般分为大型传统彩塑和小型民间彩塑，大型彩塑，通常指的是石窟或庙宇中等大或超大的人物塑像，如唐代建造的敦煌莫高窟中第130窟室和96窟室，有高达26m和33m的大佛。以下简要介绍大型传统彩塑制作工艺的流程：

① 首先搭建好泥塑的骨架，一般会按造型的大形态建构出大框架，材料主要用细竹和方铁条搭建。

② 再用较小的木材根据具体形态搭建出塑像的基本型。

③ 在木材上钉上许多钉子，在钉子之间缠绕草绳或麻绳用来挂泥。

④ 接着上大泥，用敷泥成型的方法围着刚刚已经搭出外轮廓的木质形体贴上一层粗泥。在制作泥型的过程中，通常要加入粗麻，以此增加泥巴的韧性，如果之后泥型出现干裂，便要用加有棉花的细泥去修补。

⑤ 当泥土变干后表面需要进行打磨处理，用毛刷蘸清水清除表面的泥渣，这个过程会发现许多细节有小裂缝，这时候再用细泥修补一次，继续打磨。反复多遍，直至表面没有裂纹。

⑥ 最后用彩绘的方式平涂、叠加，直至塑像画完。

图 2.47　搭架子、上大泥（1）　　　　图 2.48　头部细部塑造（2）

　　小型民间彩塑在宋代以后就开始广泛流行。南宋时期，杭州出现过整个巷子都是专门"捏孩儿"的手艺人。明清时期，苏州出现仿真人像，因此"塑真"盛极一时，特别是无锡惠山彩塑和天津"泥人张"彩塑，这些都在社会上产生了极大的影响。民间彩塑在品种上分为两类，一类以戏曲人物为主，称为"手捏戏文"，俗称"细货"；另一类表达的是民风民情的泥孩儿和有吉祥如意寓意的工艺品，俗称"粗货"。制作工艺通常为制泥、打稿、捏塑、翻模、印坯、整修、上粉、着色、上油等工序。"手捏戏文"的制作，要将泥土反复捶打、揉捏，使其软硬干湿正好均匀合适，再开始塑造形体，艺术技巧基本是"以虚拟实、以简代繁、以神传情"，根据泥塑的特点，将剧情进行概括处理，表现人物的活灵活现。"粗货"的制作，通常造型夸张，色彩浓烈，颜色更多使用大红、大黄、大绿、玫瑰等。

图 2.49　张明山，《少女》，彩塑　　　　图 2.50　张锠，《十二生肖》，彩塑

图 2.51　张伟，《五供·春》，材料：红泥贴金彩绘，50×50×110cm

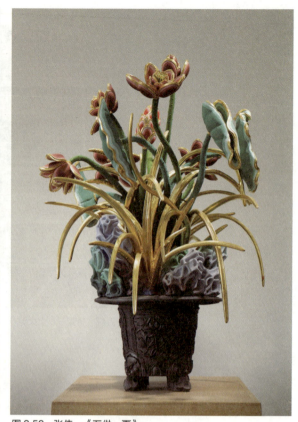

图 2.52　张伟，《五供·夏》

图 2.53　张伟，《五供·秋》

图 2.54　张伟，《五供·冬》

六、纤维与纺织品

纤维艺术可以说来源于古老的编织技艺。传统的织物形成方式是：先由纤维纺成纱线（该过程简称"纺"），再由纱线织成织物（该步骤简称"织"）。不管是从材料、工艺还是表现形式上，纤维艺术与纺织艺术设计都有着共同的渊源关系，在现代的发展中许多方面又是彼此交错、相互影响的。因而，从技术层面上说，它们之间不存在决然划分的界线。就某一个具体的作品而言，我们有时很难将它绝对地界定为是"纤维艺术"还是"纺织艺术设计"。传统纤维艺术注重内容的表达，常以编织壁毯或挂毯的方式以二维平面的形式来表现绘画作品。当代纤维艺术语言是利用纤维材料本身所具有的特性通过各种工艺来进行艺术表达。当代纤维与纺织品的加工方法除了传统编织还有印染、拼贴、切割、缝缀、压褶等。由于编织结构高度的可成型性，编织技术在最近几年得到了长足发展。织物的形成及其纤维构架为一种围绕芯模进行的旋转轴对称构件的编织工艺。概括了关键的输入和输出参数及芯模的控制方程，它们构成了计算机控制编织工艺的基础。

常见的编织织物通常被分为机织物和针织物。机织物具有稳定的织物组织结构，通过选用纤维的特性不同，可以织造出不同表面风格、不同触感的织物。针织物是由纱线编织成圈而形成的织物，分为纬编和经编。传统的壁挂作品大多是用这种编织工艺创作完成的。艺术家瓦妮莎·巴拉高擅长做纤维艺术，运用传统编织工艺将回收的废旧材料结合到地毯和挂毯上，编织方面，包括打底的纱线网格，闩钩，手工簇绒，刺绣，毛毡和钩编，这些都是她常用的传统编制技巧。重现了陆地和海洋的景象。她试图用最受争议的、对环境有影响的纺织工业材料来创作，这一切都经过她巧妙的处理变成了可再生的材料，使用逆向操作，用自己持续不断的努力、别样的艺术方式和材料去引起大家对海洋环境污染的重视。

图 2.55　瓦妮莎·巴拉高，编织材料

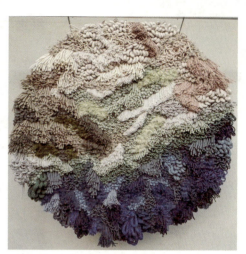

图 2.56　瓦妮莎·巴拉高，编织工艺

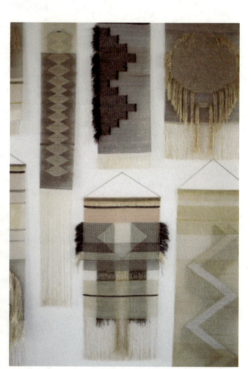

图 2.57　Justine Ashbee，编织机与编织作品

　　针织物能朝各个方向延伸，弹性好，因针织物是由孔状线圈形成，具有较大的透气性能，手感松软。巴西当代艺术家埃内斯·托博亚被认为是巴西当代艺术界的领军人物，他的灵感部分来自巴西现代实体主义(neo-concretism)。他的作品主要以透明、富有弹性的、薄纱似的布料缝制而成。常常选用针织弹性尼龙面料等纤维材料来创作类似迷宫的互动空间。利用材料的柔韧感、延展性和可塑性，给观众自在生长或流淌的观感，既可延展至无限大，又可压缩至极微细。

第二章 材料的制作工艺　39

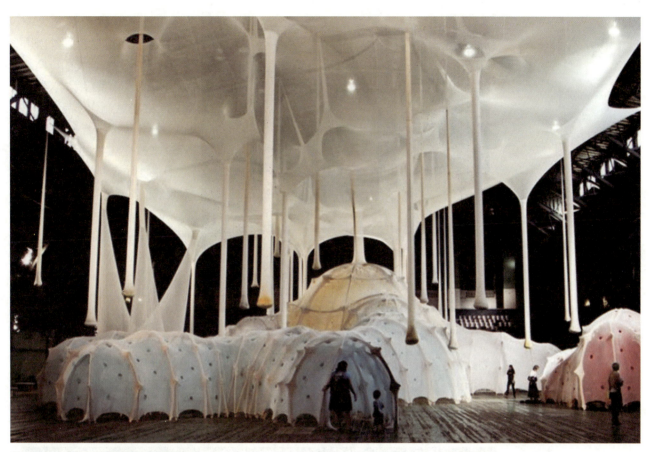

图 2.58　埃内斯·托博亚针织弹性尼龙作品

钩针编织是以螺纹棉线钩成的白色蕾丝钩针编织，创造织物的一种方式，通过一支钩针就可将一条纱线编织成一片织物，进而将织物组合成衣着或饰品的工艺方法。钩针织物同样具有针织织物柔软、有弹性的特征，常用于艺术创作。日本纤维艺术家堀内纪子最出名的作品是她用钩针编织而成的多个儿童织物用具，常采用色彩鲜艳的网状结构的钩编和打结尼龙制成。

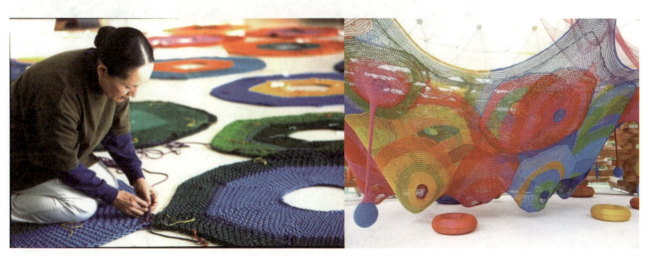

图 2.59　堀内纪子，钩针织物

图 2.60　Nora Fok，尼龙微丝

香港出生的英国艺术家 Nora Fok 使用尼龙微丝创造了受科学和数学启发的可穿戴纺织品，运用手工编织、针织和打结的方式制作作品。

纺织品常结合一些工艺手段来改变织物的肌理和质地，根据作者、使用者需求，对现成品材料进行再造工艺处理，使其呈现出不同的表面肌理，如编织、拼贴、裁剪、缝纫、包裹、缠绕、折叠、镂空、刺绣等。

羊毛材料具有缩绒的特性，又称毡化性。羊毛纤维表面的毛鳞片使得羊毛制品具有缩绒性，毛纤维在湿热条件下，经机械外力的反复作用，纤维间相互咬合，并相互穿插纠缠，尺寸缩短、厚度增加，且不可逆。羊毛纤维柔软而富有弹性，可用于制作呢绒、绒线、毛毯、毡呢等纺织品。《"瓷"片》作品利用羊毛的缩绒性，通过色彩和形态的控制，来模拟瓷片的外观造型。

图 2.61　康悦、钱亮、付廷栋，《"瓷"片》，材料：毛毡、羊毛，160×40×5cm，2020 年

激光切割利用高功率密度激光束照射被切割材料，使材料很快被加热至汽化温度，蒸发形成孔洞，随着光束对材料的移动，孔洞连续形成宽度很窄的（如 0.1mm 左右）切缝，完成对材料的切割。通过激光切割的方式可以对面料进行镂空处理，使切割边缘整齐无毛边。

盐田千春《离开我的身体》这个作品，是在她得知癌症复发之后创作出来的作品，在抗癌治疗中，她感受到了身体一点点碎掉的感觉；地上铜质肢体代表艺术家身体各部位被切割散落在地上；红色的皮料用激光切割的方式做出藕断丝连的感觉，代表了皮肤被癌症切碎的状态。

纤维艺术常见的艺术手法还有褶皱，褶皱使纺织品显得更有内涵、更生动活泼。面料的褶皱是使用外力对面料进行缩缝、抽褶或利用高科技手段对褶皱永久性定型

而产生的。褶皱能改变面料表面的肌理形态，使其产生由光滑到粗糙的转变，有强烈的触摸感觉。褶皱的种类很多，有压褶、抽褶、自然垂褶、波浪褶等，形态各异。

阿根廷艺术家米格尔·罗斯柴尔德从2015年起便尝试用印有海浪图案的织物与鱼线、铅球、环氧树脂和丙烯酸树脂等材料搭配，制造属于自己的海浪。这些以《圣经》为灵感的装置，被悬挂于庄重的教堂中，看似即将淹没圣所的激流，给人强烈与多元化的视觉体验。当代纤维艺术创作在多元化观念的影响下，早已突破了材料和工艺的限制。

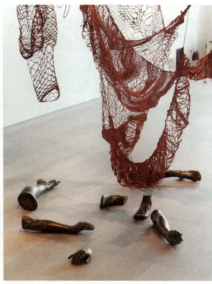
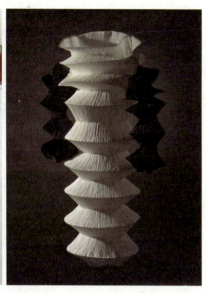

图2.62 张灿，《融》，材料：羊毛毡、真丝绡、绣线，120×60×10cm，2019年

图2.63 盐田千春，《离开我的身体》，材料：皮革，铜

图2.64 三宅一生，《裙子》，材料：涤纶，1994年

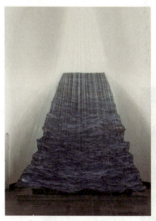
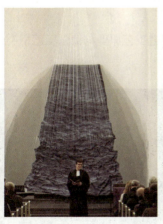

图2.65 米格尔·罗斯柴尔德，《深渊》，材料：织物印花、鱼线、铅球，900×800×400cm，2018年

图2.66 玛格达莲娜·阿巴卡诺维奇，《阿巴坎红》，材料：1969年

第二节　加工材料的制作

一、金属材料加工制作

1. 金属铸造

金属铸造是将金属熔炼成符合一定要求的液体并浇进铸型里，经冷却凝固、清整处理后得到有预定形状、尺寸和性能的铸件的工艺过程。

中国夏朝时期就已经出现铸造完整的青铜器，青铜器的造型和其上的浮雕或装饰性纹样都必须通过精湛的塑造和铸造工艺表现出来。早期青铜雕塑主要使用陶范法或泥范法，范即模子，它的形状决定了作品最终的效果。

青铜雕塑陶范法的制造过程：首先塑出泥形，然后在表面上塑出精美的纹样，待作品彻底完成后，涂一层隔离液。然后用细软的湿泥厚敷在表面上，待干后把它切成一块块并编号，再用火烘烤使它变硬，将原来的雕塑表面刮掉一层以留出空间，需要铸多厚就刮多厚。然后将外模按序号拼上并固定好，这时用坩埚化铜，将铜液注入内外模的空隙中，待冷却后将模子敲掉再进行表面处理，一件作品就完成了。

一件完美的作品往往需要经历多次的失败，例如外模脱落碎裂或出现气泡。后来人们形容人的能力超凡，常用的"炉火纯青"一词，就来自铸造过程。青铜的陶泥范铸造法对早期的青铜器繁荣厥功至伟，但它也有着不可避免的缺点，即只能塑造形体较大的和较简单的器物，因为对较细小的部位来说，制模和取模都有困难，这个缺点成为工艺水平的进一步提高的障碍。

由于人们在生产中永无休止地探索，新的铸造法出现了，这就是失蜡法。其原理与陶范法近似，但用蜡可以制出更多的形态变化与更细微的纹理，然后以耐高温材料作为外模，围裹蜡制的形体。这时用高温烘烤，内外模变硬，蜡熔化流出，这时将铜液注入蜡留下的空间，待铜液冷却后将外模敲掉，一件精致的青铜制品就出现了。

其他金属的传统铸造工艺原理与铸铜工艺相类似。

图2.67　孙伟，《小角色系列》，材料：铸铜，18×16×15cm，1998年

图2.68　史钟颖，《我——到底是什么》（左视图），材料：铸铜，50×70×90cm，2019年

图2.69　陈辉，《屹立》，材料：不锈钢，4×2×1.4m

图2.70　任世坤，《路边栽上了花儿》，材料：铸铜，39×26×72cm　　图2.71　任哲，《云端》，材料：不锈钢，720×185×33cm，2017年

图2.72　任哲，《齐眉》，材料：不锈钢，60×50×80cm，2015年

2. 金属锻造

圆雕的锻造较为复杂，首先依据容易取下外模的原理先在模型表面划分区域，然后用纸板据此剪成纸样，再根据纸样在铜板上进行切割，然后比对模型进行锻打，直到各部分组合后可形成完整圆雕后，再将各部分焊接在一起，最后进行平整处理。如果是大型雕塑里面还要加上钢架。最后再将焊缝锻平并用砂轮磨平。如果想要表现表面不同的肌理效果，可以用特殊物质进行冲刷，再在局部用砂布打磨抛光。此外通过不同化学药剂的腐蚀可以使铜呈现出丰富多彩的颜色。

不锈钢锻造的质感与效果和不锈钢板的厚度有密切关系，大型雕塑往往需要较厚的钢板，厚度大的钢板焊接时受热变形小，完成后凹凸不明显，但加工难度大。薄钢板易于加工制作，但焊接难度较大，受热后易变形。

加工不锈钢需要专业化工具，切割2mm以下的薄板可用剪刀，再厚的钢板则需专门的裁板机。近年来，常用的不锈钢切割的工具是等离子切割机，它利用特种喷嘴放射出温度为10000℃以上的等离子射流，是理想的现代切割工具。不锈钢的锻造方法基本与锻铜一致，主要为冷锻，偶尔在一些转角大的地方用乙炔气加热。

不锈钢的抛光需要专业化的工具和技术，抛光时要遵循一定的规律，否则在阳光下会看出划痕，影响整体视觉效果。大型不锈钢城雕的安装必须经过科学缜密的策划，用电焊或加螺栓的方法将雕塑的结构钢架与地面下的预埋件固定在一起，以保证安全性。

图2.73　罗西·佩恩，《嫁接》，材料：不锈钢、混凝土，2008年

图2.74　陈克，《滴水三江　彩云之南》（云南省曲靖市），材料：不锈钢表面彩绘，高27m

3. 金属焊接

金属焊接是一种连接金属的制造或雕塑过程。19世纪晚期在焊接技术完善之前铸造和锻造技术已经被使用了几千年了。焊接技术是将这两种古代的工艺转换成能够制造复杂作品的关键。在20世纪30年代，法国的毕加索和冈萨雷斯以及美国的大卫·史密斯，开始对当时的工业技术进行实验。这是一个艺术家们开始着手制作装配拼贴画将分离的物体及材料结合到一起的时期，焊接技术在这一时期开始被艺术家广泛地应用在艺术创造中。

20世纪50年代以后，焊接技术在年轻的艺术家中变得极为普及。或许这与焊接多用于拯救破碎的残骸并将其组成一种崭新意义的形状有关。无论如何，到了50年代中期，每一所设有雕塑专业的艺术学校大多拥有一个金属焊接工作室，并利用废品站的废料创作他们的艺术。

所有焊接的方法都不外乎是将一个可以熔化金属的高温点置于金属的特定位置上。当金属达到熔化的温度时就开始流动，一个有技术的焊工可以利用焊接设备的机动性，来引导流动的金属，从而将两片金属连接在一起。适当地控制热源，控制热源在金属表面的移动，这证明了一个焊工不仅仅有办法连接金属，而且还能用焊炬来切割金属，以及加热金属以便使之软化弯曲成型，甚至用熔化金属产生的肌理变化来制作金属的表面效果。

下面介绍几种常用的焊接工艺：

电焊是指利用电能，通过加压或加热，或者两者并用（有时会用填充材料），使焊件达到原子结合的焊接方法。钢材间的焊接工作原理是：通过电焊机里的变压器降低电压（常用电压220V或380V），增强电流，并使电能产生巨大的电弧热量熔化焊条和钢铁，电焊是材料连接加工中一种经济、实用的方法。电焊件具有气密性好的特点，可以实现以小拼大，制作大型的、经济合理的结构，但是电焊也有其缺点就是导热严重，钢板容易变形，必须不断采取冷却措施。

弧焊是一种较为先进的焊接方式，作为一种电弧焊接法，它可以用惰性的氩气保护电弧熔化的金属免遭氧和氮的侵蚀，尤其适合有 90°拐角的几何形雕塑。

在弧焊中，热源和可填充金属是同体的，一个可消耗电极或焊条，在焊条尖与被焊金属之间形成了一个电荷裂缝。当蒸发金属浆在 4000℃时，通过裂缝沉淀到作品表面熔化的金属上。弧焊比氧乙炔焊产生更加强烈和集中的火焰，因此对于那些用氧乙炔方法消耗许多气体的金属，用弧焊是非常有用的。

氧乙炔焊又叫气焊，它是利用可燃气体与助燃气体混合燃烧生成的火焰为热源，熔化焊件和焊接材料使之达到原子间结合的一种焊接方法。乙炔在空气中燃烧时，它不能从空气中摄取足够的氧气来达到充分燃烧，其结果是产生碳黑烟的残余（同量的乙炔与氧气燃烧产生的最高温度是 3350℃）。氧气被加到乙炔火焰中的时候，它变得越来越亮，越来越集中，当火焰适中的时候（既不是氧化焰也不是碳化焰），火焰已经变成了像铅笔一样尺寸的无烟的强烈的白色锥体。电焊工可以控制连续地焊接"小珠子"，或轻轻起伏起一个小山脊，来形成一条焊缝。

安全问题：

准备氧乙炔焊接设备，或任何种类的焊接设备，应检查以下五件事：

①个人防护服准备，如面罩、手套、围裙、鞋等穿戴完毕。

②气瓶都被保险地紧固，从而不会松落。

③必须适当的通风，在一个密闭的屋里安装排气扇是必要的。

④在一个不熟悉的环境中焊接作业之前，要检查最近水源及最近的灭火器。

⑤确定要焊接的金属是安全的，镀锌铁皮会放出毒烟，这时要戴一个适当过滤的防毒面具。另外一些密闭的容器总是潜藏威胁，焊接时禁止接触装有汽油或酒精的容器。

图 2.75　雷琳，《沙绿洲》，材料：钢筋，60×50×40cm，1998 年

二、纸质材料加工制作

纸的出现，代表着中华文化的智慧，纸从诞生之时，就承载着人类的知识与信息。自纸张发明以后，人类的艺术作品再也不必刻在石头、木头上，也不必画在费劲织出的锦帛或羊皮上，纸上的艺术更容易流传，成本也更低。此外纸质材料还可以做成各种立体作品。

纸浆的准备：

①把纸撕碎，撕成小块。

②把撕好的纸装进容器里，加入水，浸泡，水的高度要超过泡的碎纸，以确保纸浆完全浸泡在水里，不会发生变质以及没泡烂的现象，碎纸需泡 2~3 天。

纸浆的制作：

①把泡在水里的碎纸拿出来，挤干水，放在容器里。

②在容器里加入白乳胶，进行搅拌，搅拌至奶油状（白乳胶的量可依搅拌的情况而定）。

③加入颜料，再次进行搅拌，使纸浆染上色。

④把染好的纸浆，用镊子夹到木板上铺平，纸浆可以铺厚一点，创作各种纹路，凹凸感。

⑤铺好的纸浆在快干时进行精细加工，纸浆缩水还会出现一些缝隙。

在材料艺术中纸雕艺术的发展形势已经非常多样化了，纸雕艺术，又叫作立体纸雕，已被艺术家们拓展出无限可能。

当"纸绳"作为一种材料创造作品的时候，"纸绳"不再仅仅停留在被编织的概念，艺术家将现实司空见惯的报纸搓成线条，运用编织的概念使本来脆弱而易碎的废弃报纸，在创造者手中成为艺术品。

图 2.76　郑学武，《禅说》，材料：手工造纸，2020 年

图 2.77　郑学武，《禅说》，材料：手工造纸，2020 年

图 2.78　郑学武，《禅说》，材料：手工造纸，2020 年

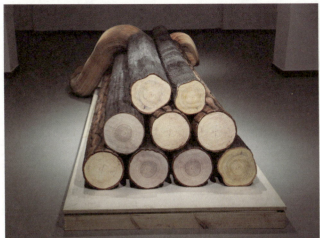

图 2.79 李洪波,《自然系列——木头》,材料:纸、胶、颜料,30×300cm,2015-2017 年

图 2.80 李洪波,《教具系列——西洋美女》,材料:纸、胶,尺寸可变,2015-2017 年

图 2.81 李洪波,《花海》,材料:纸、胶,尺寸可变,2010-2019 年

图 2.82 王雷,《今日汉风》,材料:旧报纸(搓线及编织技术),170×150cm,2016 年

图 2.83 王雷,《〈人民日报〉2013 年 1 月 1 日至 12 月 31 日 no.1》,《人民日报》2013 全年报纸搓线,球体直径:80cm,2014 年

图 2.84 王雷,《兵者无形》,材料:纸(搓线及编织技术),尺寸可变,2018-2019 年

三、陶瓷材料加工制作

陶瓷艺术也被称为"火的艺术",由此可见火在陶瓷艺术中的重要性。陶瓷的烧制过程,既是装饰的过程,也是创作的过程。陶瓷在火的烧制过程中釉料会产生一些难以预料的奇妙变化,如窑变和结晶等。这是因为"火"的高温会产生许多不确定因素,当然也会因此前功尽弃,出现一些废品。

陶瓷的制作过程较为复杂,从原料到成品需要经过多重工艺。一般来说陶瓷有7种成型方法,即泥条盘筑、泥板成型、泥片成型、手捏成型、注浆成型、印坯成型和拉坯成型。印坯可以称为印模,注浆也可以称为灌浆,手捏成型也叫手工捏塑。泥塑成型后要进行加工,要经过许多步骤,并且要严格遵循各环节的注意事项,否则在烧制过程中容易产生炸窑情况,例如泥里面有气泡、小石子或者一些小杂质都会影响烧制的成功率。泥型完成后要经过晾坯,等到半干的状态再进行修坯,等完全晾干后将作品放入窑中进行素烧。通常窑温控制在800℃~850℃之间。素胎烧好后要逐渐降温冷却,否则开窑时会因温差过大炸窑。一般情况冷却到第二天便可以开始接着上釉,通常有喷釉、浸釉、淋釉、刷釉四种方法。最后擦底装窑,中温釉中温泥一般烧至125℃,高温釉高温泥需要烧到1300℃以上。景德镇被称作"瓷都",这里的窑温一般会高达1340℃。经过以上工序,陶瓷基本成型,第二天开窑即可取出。

陶艺作品因为受到窑空间等限制,体积一般难以做大。所以除了单体陶艺作品,有些艺术家会用列阵的方式进行摆放,从而形成一个装置艺术作品。也有的艺术家利用黏接、镶嵌的方式将已经烧制成型的陶片或瓷片连接在一起,形成一个体量较大的作品。

陶瓷烧制成型后,可用胶黏剂粘接或者螺栓、磁铁构件进行干挂的方式叠加起来,利用众多单元组成新的作品。艺术家郅敏的作品便是如此,不管是《天籁》还是《二十四节气——立秋》等,都呈现出一种视觉的外张力。以类似动物的鳞片或者是果实的颗粒为基本单体元素,通过一个内部意象形体形成统合的形式来表达自己的创作理念。他的作品在具象的雕塑语言中,强化了观念性的表达,给人留下极为深刻的印象。

图2.85 吕品昌,《"金砖"no.2-1》,材料:钢玉瓷,45×45×10cm×9块,2016年

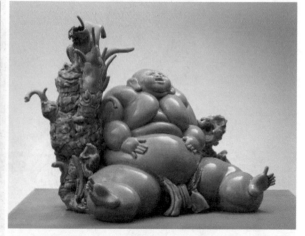

图2.86 吕品昌,《阿福no.27》,材料:瓷,120×120×80cm,2012年

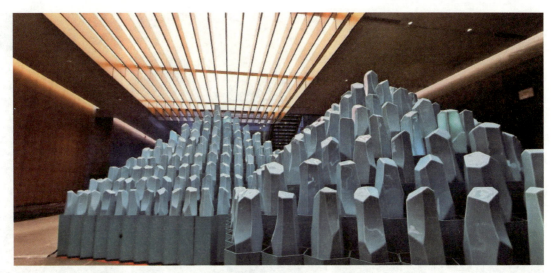

图2.87 郅敏,《天籁》(局部),材料:陶瓷、金属,4.5×4.5×1.5m,2019年

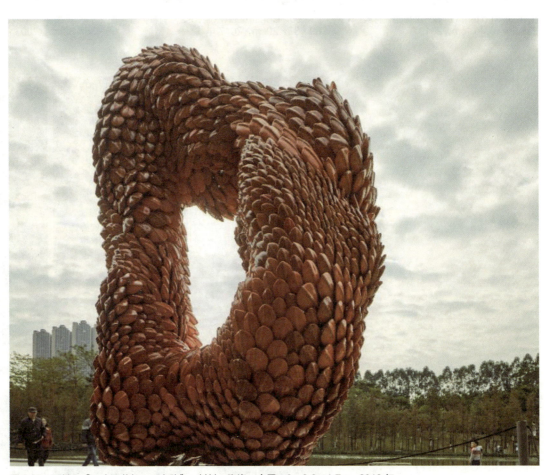

图2.88 郅敏,《二十四节气——立秋》,材料:陶瓷、金属,3×2.6×1.7m,2019年

图 2.89　Tótem Dòric-azteca，材料：陶，235.5×67×74cm，2019 年

图 2.90　Construcció blavosa，材料：陶，89×37×20cm，2017 年

图 2.91　吴永平，《浇铸历史》，材料：瓷，65×35×30cm，2003 年

图 2.92　王一中，材料：紫砂土、釉，2020 年

四、石膏材料加工制作

1. 雕刻石膏

石膏可以用木刻刀来雕凿,所以初学者在雕刻石料之前雕刻较软的石膏稿件做预演,这样可以使之后雕刻坚硬石料的工作更有把握。

纯石膏雕刻具有一种无可比拟的朴素与冷漠,拥有自身独特的纯粹美感与超然。因其平淡的特性,它可以被做成任何材料效果,例如石头、青铜、木头和泥。对于其他材料质感的模仿,并不是为了伪造,而是为通过展现最终雕塑的石膏模型而获得一些灵感。此外对于乳胶这样的水基颜料,涂在微湿的石膏表面上是没有什么问题的。而使用油基颜料和聚酯或环氧树脂,则需要等石膏从里到外完全地干燥。

图 2.93 孙家钵,《思想者》,材料:石膏,62.2×22×45cm,2012 年

图 2.94 孙家钵,《野菜》,材料:石膏,40×27.3×29cm,2011 年

2. 一次性石膏模具翻制工艺

一件泥塑作品想要留存下来,经常会借助石膏翻制这一工艺。一次性石膏模具相对于重复性模具制作工艺更为简单。

以下是一次性石膏模具的翻制工序:

(1)分块插片

插片的目的是要将石膏模具分成前后两半,方便将泥巴取出。通常我们会将插片插在泥像的耳后侧,尽量保持泥像正面的完整。插片之前应先确定好模线的位置。适合做插片的材料有薄铁片、薄塑料片或可乐罐上剪开的铝片等。

插片顶端可以围一圈泥条。泥条的作用是在整个泥像泼满石膏后,便于发现插片的位置,在开模时也可以更容易地将插片拔出,便于开模。

图 2.95 赵树龙,材料:石膏

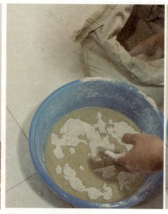
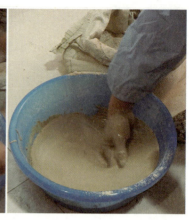

图 2.96　分块插片

图 2.97　调石膏浆

（2）撩石膏浆

调石膏浆需先盛半盆水，用手抓一把石膏粉，轻放到水中，直到石膏和水比例达到 1.5～2∶1，稍等片刻，让石膏充分吸饱水后，再用手拌匀即可。往泥塑上撩石膏时厚度要控制均匀，泼浆的过程中石膏浆由稀薄变粘稠。石膏做好后（约 1～2cm 厚度），用麻丝蘸石膏浆将两根木条粘在前后两面，既加固外模，也便于之后开模。

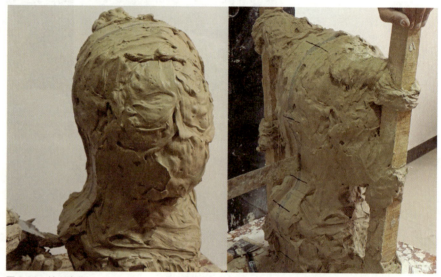

图 2.98　撩石膏浆

（3）开模

用老虎钳或尖嘴钳将铁片拔出，再用凿子撬开模子取泥，然后洗净模具并涂刷脱模剂。

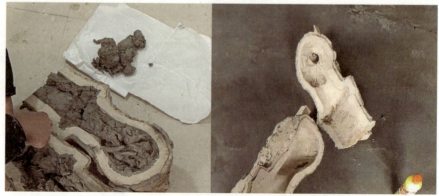

图 2.99　开模

(4) 合模，灌浆

合模时一定要捆扎牢固。灌浆前最好在合缝处填满石膏浆，防止灌浆时泄漏石膏浆。

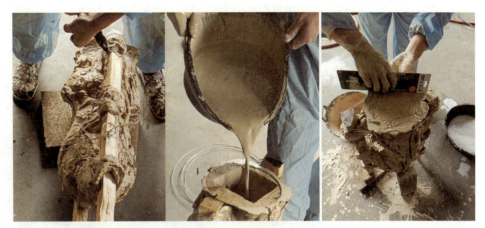

图 2.100　合模，灌浆

(5) 打掉石膏模，整修石膏像

当浇注好的石膏变硬后，就可以打掉石膏外模了，首先要清理出模子缝，再用凿子轻轻打掉外模，当外模完全被打落后作品就呈现出来了。石膏像干燥一段时间后就可以整修打磨了。

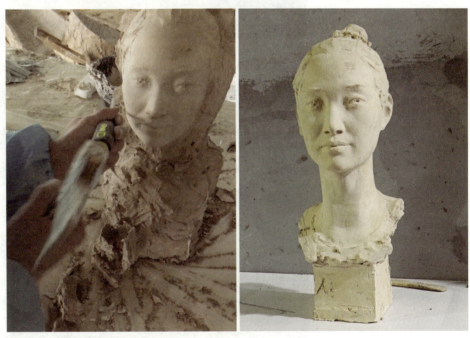

图 2.101　整修石膏像

注：影响石膏模具质量的因素很多，矿石类型及其结构特征，脱水方式和温度，水的 pH 值、脱模剂的好坏、浇注工艺及操作技术，以及外界环境，都会直接或间接地影响模具质量。

五、玻璃材料制作加工

玻璃艺术有其独特的形式语言与表现规律，随着现代玻璃工作室运动的展开，玻璃艺术的创作观念已经发生了根本性的变化，玻璃作为一种"艺术媒介"而不是"生产原料"重生在艺术家手中，一个新的玻璃艺术创作的时代已经来临。

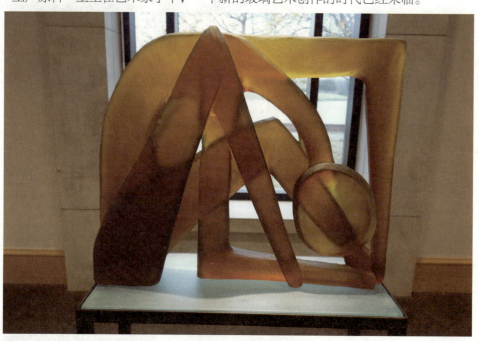

图 2.102　里克·贝克，《自画像》，材料：铸雕玻璃，2007 年

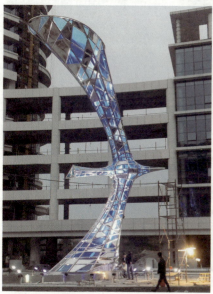

图 2.103　陈克，《鲲鹏》，材料：不锈钢、变光玻璃，高 12m，2015 年

图 2.104　玛丽安·图茨·琴斯基，材料：熔融玻璃丝，2012 年

1. 窑制玻璃

窑制玻璃艺术是玻璃艺术创作的一个重要类别，它是按照玻璃作品成型的方式来界定的，窑制技法中包括：上釉、表面抛光、软化、熔合、下陷、吊烧、碎玻璃黏合、失蜡铸造、软化铸造、滴式铸造等工艺。窑制技法有效地拓宽了玻璃材料的视觉语言，使其成为现代艺术中的表达媒介，为艺术家创作艺术作品提供了更广阔的空间。

琉璃是狭隘的玻璃说法。最初制作琉璃的材料，是在青铜器铸造时产生的副产品中获取的，再经过后期加工提炼然后制成琉璃。

琉璃的制作工艺复杂，制作时火候的把握不但要求有熟练的技艺，还需要一些偶然性的机遇。

一般来说，琉璃制作流程可分为下面几个部分。

（1）造型设计

设计图稿，塑造立体原型。

（2）制硅胶模

在原型的表面涂上硅胶并以石膏固定，做成硅胶阴模。

（3）灌制蜡模

热蜡注入，待其冷却成阳模。

（4）细修蜡模

修补阳模、毛边。

（5）制石膏模

石膏铸在蜡模外，以蒸汽加热使蜡脱离形成石膏阴模。

（6）进炉烧制

石膏模与玻璃料放进炉内慢慢加温到1000℃左右，水晶玻璃热熔后流入石膏模内。

（7）拆石膏模

水晶玻璃降温冷却后从炉内取出，拆除石膏模取出琉璃胚体。

（8）研磨、抛光

抛光，琉璃逐渐展现出晶莹的质感，作品完成。

图2.105　王少军，《童》，材料：琉璃，19×17×22cm，2015年

2. 吹制玻璃

吹制玻璃是使用吹气成型法，在1400℃高温的高大熔炉旁，制作者娴熟地转动着手里的操作杆，通过手工制作的金属模具，不停地吹制、塑形，为每一件作品赋予独特的纹理以及外观。吹制玻璃使用的传统工具大致相同，但艺术家赋予了玻璃不同的生命力量。

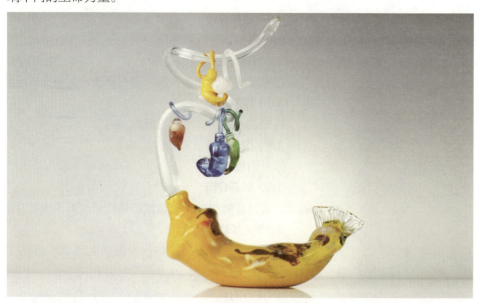

图 2.106　郭建勇，《无题》，材料：玻璃，2018 年

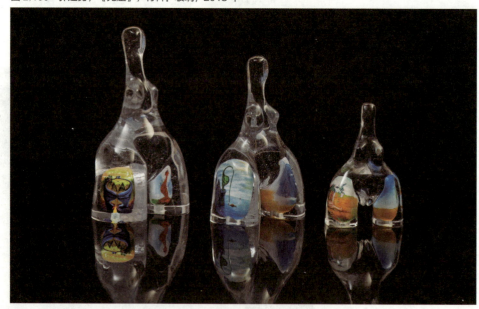

图 2.107　郭建勇，《Beauties》，材料：玻璃，2018 年

第三节　合成材料的制作

一、塑料的加工制作

塑料的加工制作是将合成树脂或塑料转化为塑料制品的各种工艺的总称。塑料

在现代艺术创作中被广泛地应用。例如荷兰艺术家泰奥杨森,利用了塑料的轻质特点与风和人体工程学等方法进行研究与创作,使雕塑能够自由活动。

塑料的加工方式一般分为以下几种:压铸、塑件黏合、塑件组装等。

图2.108　泰奥杨森,《海滩巨兽》系列,材料:塑料管、线和混合媒介,尺寸可变,1990年

1. 压铸

把不同形态的塑料原料(粉、粒料、溶液)经过在机器模具中进行挤压、合成、融合等工艺,最终形成所设计的形状。主要适合于大规模批量生产和加工等。

图2.109　布鲁斯·比斯利,《模压工的灯塔》,材料:丙烯酸浇筑,61×76×91cm,1978年

2. 塑件黏合

主要有焊接法和黏接法，焊接法是采用高温熔化塑料焊条将多个塑件进行焊接的工艺。黏接法是用胶黏剂黏接。总体来说就是把不同大小的塑料形体通过焊接或黏接的技术连接起来，可以对塑件成品进行二次加工制作，继续深入，以达到艺术家和设计者的要求。

萨亚卡·格兰仕的作品就是通过焊接与黏合的方式，用生活中常见的废弃塑料制品来表现自然界动物的动态造型。

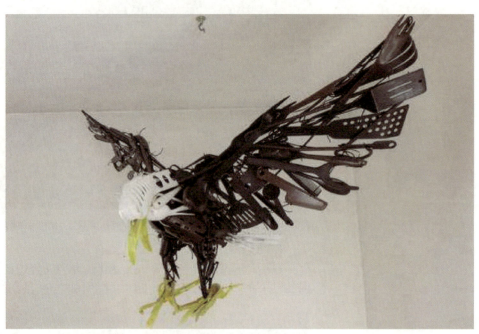

图 2.110　萨亚卡·格兰仕，《展翅飞翔的鹰》，材料：废弃塑料，1.5×0.6×0.5m，2005 年

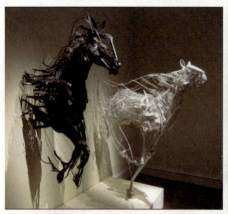 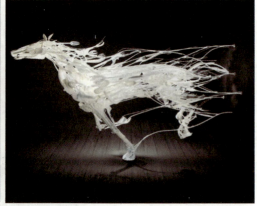

图 2.111　萨亚卡·格兰仕，《两匹飞驰的骏马》，材料：废弃塑料，1.2×3×1.5m，2007 年　　图 2.112　萨亚卡·格兰仕，《骏马》，材料：废弃塑料，3.1×0.8×2cm，2008 年

3. 塑件组装

首先需要提前设计好塑件的形状及组装结构，然后将通常以机械加工生产的塑料零件进行组装。例如塑料齿轮、定制零件、乐高等。

图 2.113　圣地亚哥乐高主题公园，以乐高插接的大型雕塑

二、有机玻璃的制作

有机玻璃是由聚甲基丙烯酸甲酯制成的聚合物，这种材料多以板材形式出现，商业名称叫有机玻璃或是塑料玻璃。除了前文所分析在工业和商业的用途以外，有机玻璃中的亚克力材料也是近年来大家常用的材料之一。有机玻璃具有"透明"的特点，可以呈现出雕塑空间上的"通透"感。如艺术家汤姆·弗鲁因利用材料本身存在的"通透"感，把 1000 块大小不同、颜色各异的废弃有机玻璃拼接在一起，与色调灰暗的当地环境形成了鲜明的对比。

图 2.114　汤姆·弗鲁因，《梦幻彩色蒙德里安玻璃屋》，材料：有机玻璃，尺寸可变，2010 年

有机玻璃材料加工制作可采用浇铸、注塑、挤出、热成型等工艺，也可以和其他不同材料相结合。朱智伟作品《生生不息 万物生长》运用有机玻璃、耐候钢和灯光相结合，在夜间达到美轮美奂的艺术效果。

图 2.115　朱智伟，《生生不息　万物生长》，材料：耐候钢、亚克力，2018 年

三、泡沫塑料的制作

泡沫塑料的蒸发铸造工艺利用泡沫塑料熔化速度快的特点解决了砂铸在模具浇注之前需要移走模型的问题，简化了砂模铸造复杂模型的工艺。具体的加工步骤：①设计出想要加工的模型；②用砂纸打磨；③把铝块放入高达 660°的容器中熔化；④把铸造砂倒入容器中；⑤把模型放入盛有铸造砂的容器中；⑥留好标记；⑦做一个熔入孔；⑧把熔化的铝水倒入融孔内；⑨铝水凝固后取出模型；⑩打磨修复；⑪成品。（图 2-3-9）

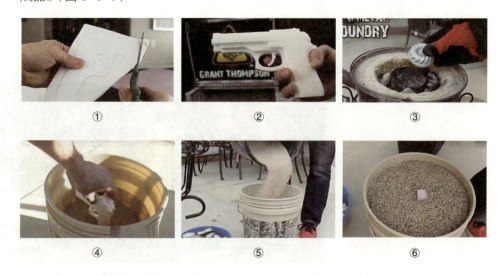

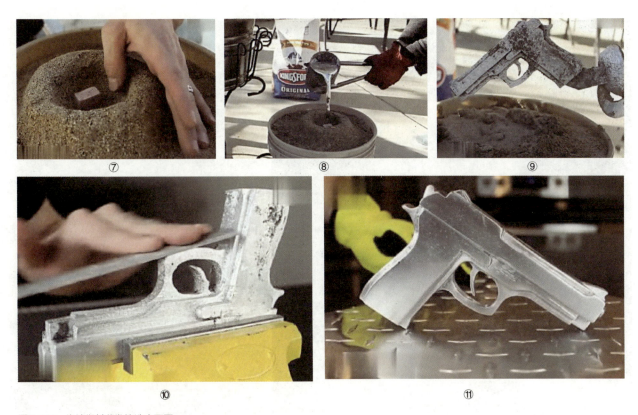

图 2.116 泡沫塑料蒸发铸造步骤图

以泡沫塑料为基材的模型加工制作步骤：①根据模型图纸画线，采用 PU 硬质板进行切割、锯削下大料或是热切下大料；②二次画线用美工刀对局部形状进行修整加工；③泡沫表面用油泥薄薄附着一层，以更好地雕塑细节；④在油泥的基础上刮三层腻子使模型更加平整；⑤腻子固化后，用砂纸反复打磨，并用腻子修补，直到没有砂眼、气泡；⑥上下左右依次多遍进行均匀喷漆；⑦自然风干或用烤漆工艺着色。

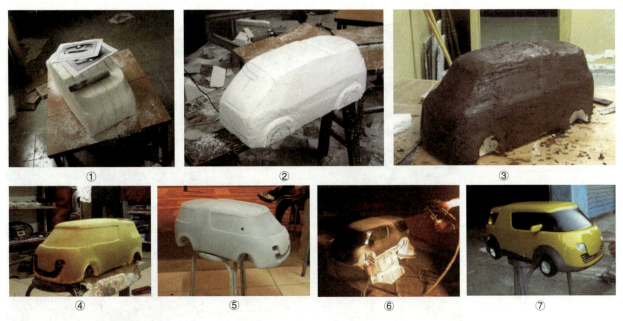

图 2.117 泡沫塑料汽车模型加工步骤图

图 2.118 加工人物模型

图 2.119 贾梅·格里姆斯,《罗尔》,材料:波纹塑料,2017 年

四、橡胶与硅胶制作

橡胶可制成各种型材,轮胎是我们身边最为常见的橡胶制品。一些当代艺术家利用这一材料的工业感,通过剪、粘、钉等加工制作工艺创作艺术作品。

图 2.120 张玮,《变异》,材料:旧轮胎、枯树、铁钉,1998 年

硅胶模具加工制作步骤：①把要翻制的雕塑表面清理干净；②分模片要根据雕塑的不同形态分块，要留有倒入液体的浇注孔。硅胶模的分模与玻璃钢的分模略有不同，因为硅胶是软质材料容易卸下，所以可以分为 3~4 块模具；③按 500g 硅胶与 1.2% 固化剂的比例进行调制；④将调制好的硅胶用干净的板刷在分好区域的模型上进行均匀涂刷；⑤完成涂刷等钟硅胶固化后，用石膏在硅胶表面做外模模具，注意这个环节的石膏模具要起到加固模具和取模便捷的作用，所以石膏模具要大而坚固；⑥整体外膜做好后，就可以把包在模具里的雕塑取出来，硅胶的外膜就做好了；⑦合好模具后，往预先留好的孔内倒入石膏浆或树脂等需要的材料，等其固化后取掉外模，最终的成品就完成了。

硅胶弹性与人类的肌肤近似，并能呈现出皮肤上的细腻肌理，甚至可以在表面描绘微妙的色彩变化以及栽种毛发。正因这些特点，硅胶被广泛用于电影的模型特效制作，甚至被艺术家运用到超级写实作品的创作中。

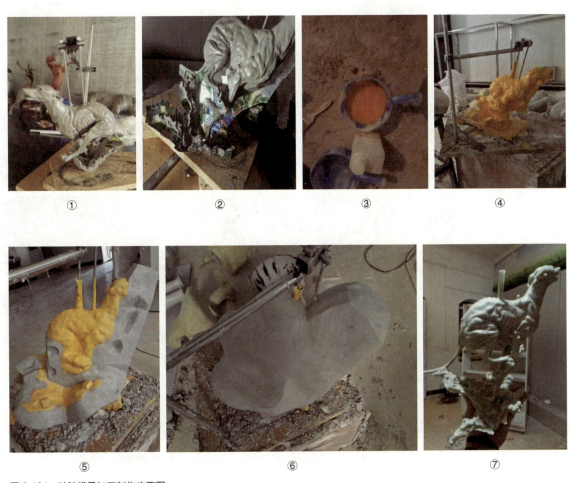

图 2.121　硅胶模具加工制作步骤图

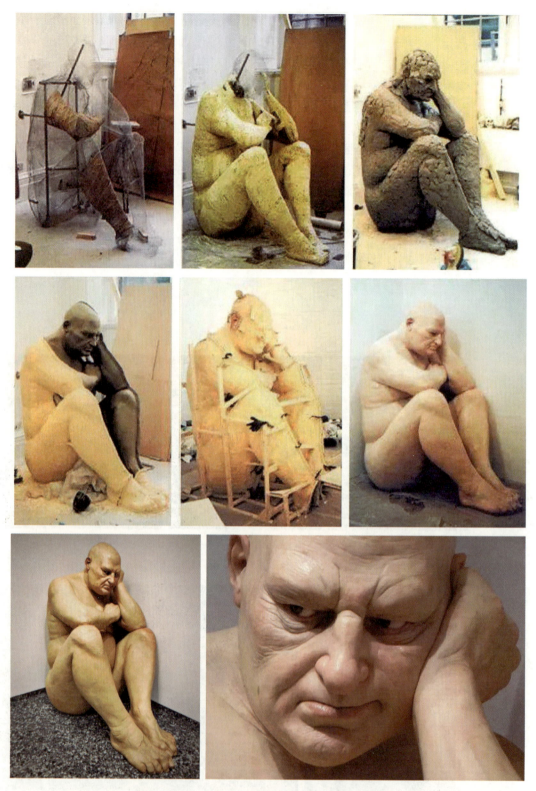

图 2.122　让·缪克，《大个子》，材料：硅橡胶，2000 年

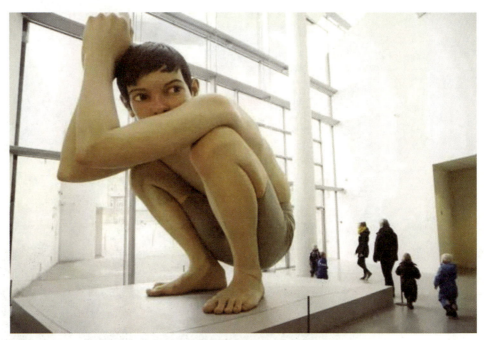

图 2.123　让·缪克，《巨大的男孩》，材料：硅橡胶，高 5m，1999 年

第四节　复合材料的制作

一、混凝土的制作

混凝土的最大特点就是加入一定比例的水后可凝固成固体形态。混凝土一般是由水泥、砂、石和清水等几种材料拌合而成，配备比例为 1∶1.4∶2.85∶0.47。

混凝土的制作步骤：

①先倒黄沙，再把水泥倒在沙子上翻拌均匀。

②黄沙和水泥搅拌均匀后再加水，继续搅拌。

③搅拌均匀后即可投入石子，再均匀搅拌数次，直到石子与灰浆全部调匀且稠度适合。

④24 小时后固化成固体混凝土。

混凝土固化后的加工相对难度较大，与石材的加工类似、混凝土制作较大型的雕塑作品时，多需在内部预设钢骨架，分段浇铸，并要保证雕塑底座或是地基的平稳。

混凝土表面可模仿树干、山石等肌理；在水泥还呈现液体状态时可加入一些矿物质颜料，如赭石、群青、炭墨等共同搅拌，可制成彩色混凝土。混凝土在加工制作时可与陶瓷、玻璃、砖头等硬质材料结合。

图 2.124　混凝土的制作步骤图

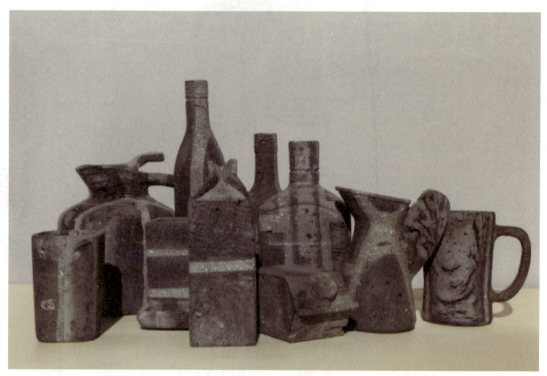

图2.125 戴耘,《静物》,材料:青砖、混凝土,尺寸可变,2010年

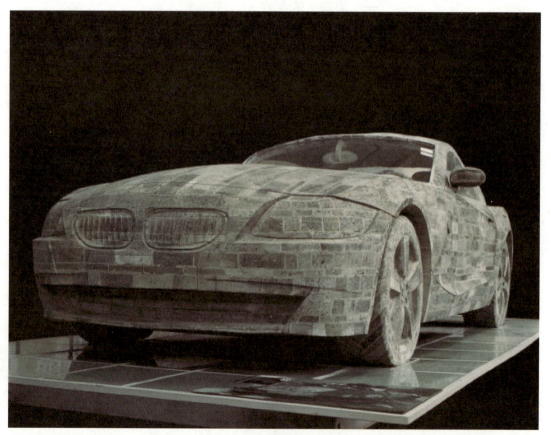

图2.126 戴耘,《青砖车》,材料:青砖、混凝土、角铁、钢筋,5×2.15×1.6m,2007年

图 2.127　李兴兴，《灰·忆》，材料：混凝土、砖、钢筋、陶瓷，2.1×0.4m，2019 年

二、玻璃钢制作

玻璃钢以环氧树脂为基本材料。固化剂、催化剂被用来使环氧树脂凝固硬化，它们与环氧树脂的比例根据施工环境温度有所不同，一般为 1%～3%，温度越高加入量越少。在翻制一些小型作品时，可以不用添加玻璃纤维或者滑石粉，这样可以展现出环氧树脂自身透明的特点。此外在环氧树脂中加入玻璃纤维和滑石粉等便宜填充材料既节省了环氧树脂、增强了硬度与韧性，也便于作品翻制后的修理和打磨。

玻璃钢雕塑的翻制步骤：①先检查好要翻制的雕塑并把表面清理干净，再按照不同形体动势进行分区，插模片；②把石膏按照 1:1 的比例和清水进行搅拌，在均匀地涂抹到雕塑上，这一环节一定注意石膏要整体层层叠进地往雕塑上涂抹，这样可以避免出现气泡或遗漏的地方；③将雕塑全部均匀地涂抹完石膏后，等待 30～40min 后可分开模片，用凡士林或是地板蜡涂抹在外模内侧作为脱模剂；④根据温度按比例加入固化剂和催化剂，然后将调制好的树脂在外模内壁用板刷涂抹两遍，再在黏稠胶状的树脂上刷裱一层剪裁成小片的玻璃纤维布。然后在玻璃纤维布上再刷涂上一层树脂，此过程多次重复直到多层树脂和玻璃纤维布的合层达到造型所需的厚度；⑤刷裱完毕，等玻璃钢充分固化后，脱去石膏外模，用工具修整接缝处，若是有较大的缝隙可以用树脂进行填充修补，最终完成玻璃钢成品。

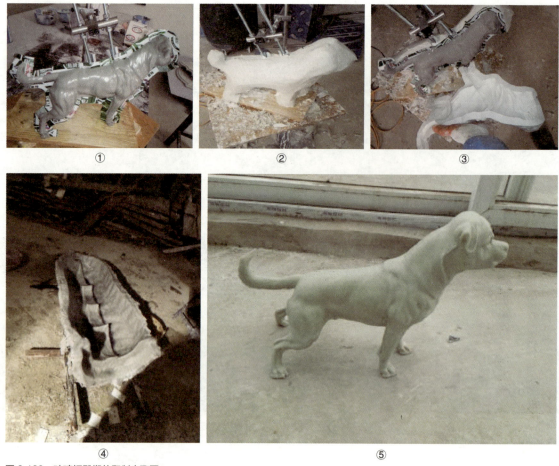

图 2.128 玻璃钢雕塑的翻制步骤图

雕塑形体越复杂模具分片数量越多。近代硅胶的发明可以大大减少分模的数量，使模具分模的工艺简便了很多。

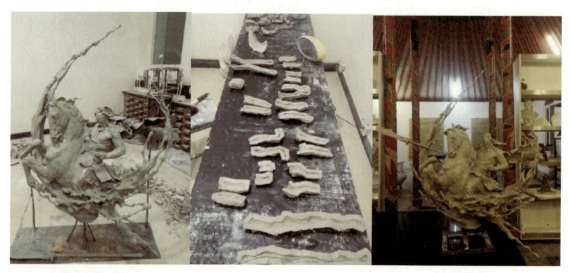

图 2.129 复杂形体的模片

图 2.130　王少军,《云上的我》,材料:玻璃钢手绘,80×30×68cm,2018 年

图 2.131　任世坤,《拳王》,材料:玻璃钢,高 82cm,1997 年

图 2.132　贾梅·格里姆斯,《危险边缘》,材料:树脂、木头,2016 年

图 2.133　贾梅·格里姆斯,《劳动成果》,材料:树脂、木头,2016 年

　　一些中国艺术家也在探索玻璃钢材料与传统大漆相结合的工艺,这样能使繁复的漆胎制作工艺简化许多。漆是从漆树身上分泌出来的一种液体,呈现乳灰色,接触到空气后会随着时间逐渐氧化,并逐步变黑变硬,其功能具有防腐、耐酸和耐碱等特点。加入可以调和入漆的颜料,就会变成不同颜色的色漆,经过打磨和推光后,会呈现非常光亮的色泽,再通过后续的加工技术制成漆艺品,如雕填、脱胎、镶嵌和彩绘等。我国的漆文化早在千年前就已经诞生,最早可追溯至七千多年前的河姆渡时期,每个朝代的漆艺各有千秋,这也成为中国文化历史上浓重的一笔。

图 2.134 赵健磊,《西江月之一》,材料:玻璃钢、大漆、金箔,65×40×120cm,2003 年

图 2.135 赵健磊,《西江月》,材料:玻璃钢、大漆,120×80×60cm,2005 年

用玻璃钢制作完成的作品多会被着色以仿制其他经典贵重材料,所以玻璃钢往往也像石膏一样成为雕塑的中间过渡材料,其本身的材料美感并未得到充分体现。但托尼·克拉克通过精细的打磨使他的玻璃钢材料雕塑呈现了玻璃钢特有的材料美感。

图 2.137 托尼·克拉克,《伙伴》,材料:玻璃钢,2.78×2.05×2.94m,2008 年

三、光敏树脂的 3D 打印制作

SLA/DLP 技术被称为 SLA 光固化成型工艺，液态光敏树脂在波长为 250~400nm 的紫外光下可以造成聚合反应迅速凝固，因此 SLA 技术就是在特定波长和强度紫外光下固化材料的表面由点至线，由线到面，从而层层叠加完成三维实体打印。

具体打印制作工艺：①树脂罐内装满液体光敏树脂，升降台位于液面以下横截面厚度的高度。聚焦激光束在计算机控制下沿液体表面扫描，扫描区域内的树脂固化，得到一层截面为固化的树脂片。②用光束扫描再固化，直至整个产品成型。③升降平台将液体树脂表面抬起，取出工件，进行相关的处理，通过强光、电镀、喷漆或着色等获得所需的最终产品。

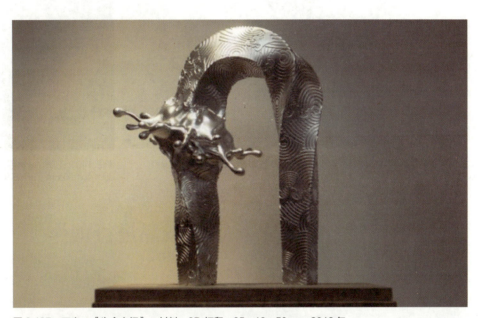

图 2.137　王寅，《生命之门》，材料：3D 打印，35×18×50cm，2019 年

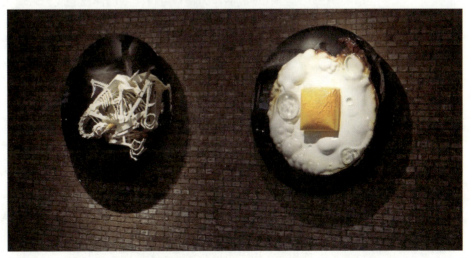

图 2.138　马天羽，《自我催眠的蛋和催眠醒来的鸡》，材料：3D 树脂、综合材料，180×180×46cm×2 件，2018 年

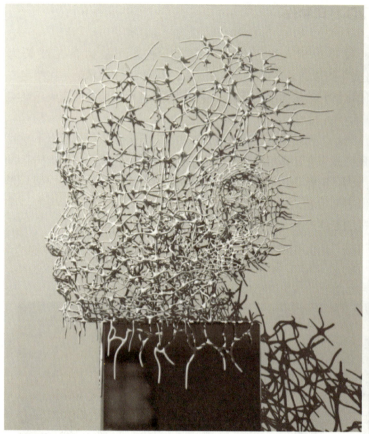

图 2.139　王寅,《神经元·生长》,材料：3D 打印喷漆,39×44×53cm,2016 年

图 2.140　王寅,《神经元·连接》,材料：3D 打印喷漆,39×45×72cm,2016 年

第五节　以现成品进行创作

1. 现成品加工制作的平等性

当代现成品作为材料进行艺术创作已经成为后现代艺术的主流。这促使我们去认识材料背后呈现的精神实质,"雕塑"不仅仅是雕与塑两种工艺技术,现成品艺术更侧重观念的表达,不再需要古典艺术那种只有少数能工巧匠才能掌握的让人叹为观止的艺术技巧,而是一种平等的交流方式,从而使人人都是艺术家的理想成为可能。

2. 作品欣赏

唐尧作品《大地叙事》是关于文化历史的地质学表述。"大地"在这里是存在本身的诗性得以敞开和返身复归之所,是无所迫促、无所始终的家园。《大地叙事》是极多和极少的统一体。它包含了 46 种材料和 33 层重叠。其中每一层都曾经充分地呈现——它既是前一层的延伸和覆盖者,又是后一层的前提和承载者。文化如是而积淀,历史如是而深远,大地如是而升起。

第二章 材料的制作工艺

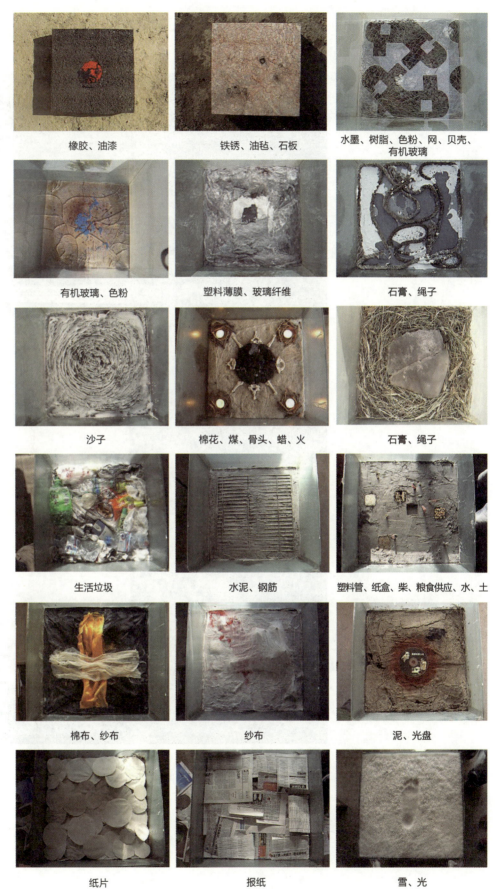

图 2.141 唐尧，《大地叙事》系列作品，材料：绳子、混凝土等，50×40×40cm，2006年（a）

74 综合材料艺术应用

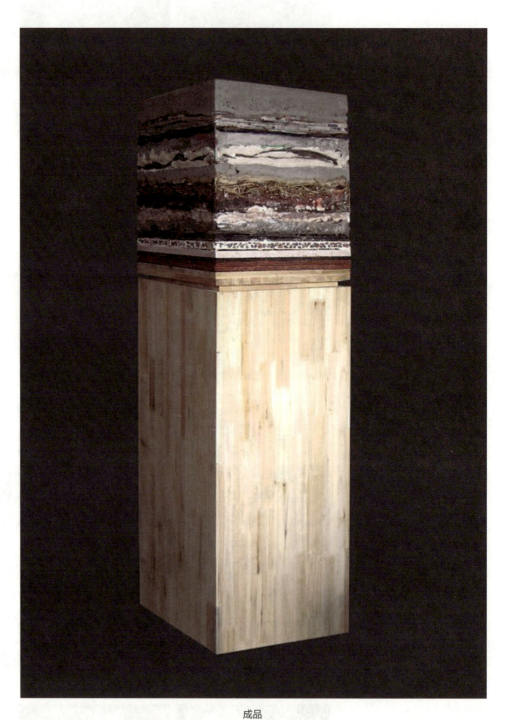

成品

图 2.141 唐尧,《大地叙事》系列作品,材料:绳子、混凝土等,50×40×40cm,2006 年(b)

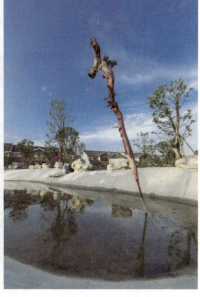

图 2.142 许正龙,《和合——从导弹至钢笔》,材料:巡航导弹、机械零件等,5.83×2.2×1.39m,2012 年

图 2.143 许正龙,《树之笔》,材料:朽木、钢筋、水泥等,高 4m,2019 年

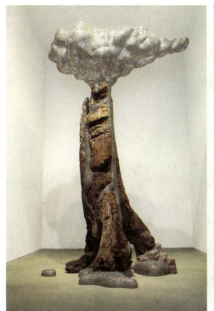
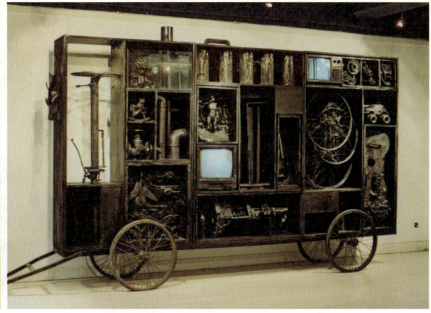

图 2.144 史钟颖,《通·汇》,材料:金丝楠阴沉木、不锈钢,5.6×3.8×2.65m,2016 年

图 2.145 陈辉,《世纪古董车》,材料:综合材料,4×2×0.7m,2000 年

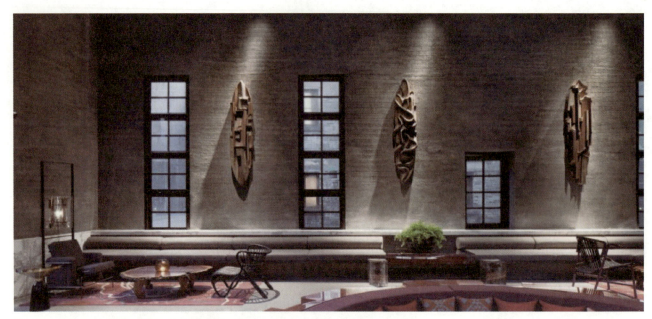

图2.146 吴蔚,《承舟》,材料:老木头、服饰、钢板,50×45×220cm×3件,2017年

图2.147 康纳德·利普斯基,《F、R、S、B》,材料:木、钢铲、汽车底漆、清漆和钢,1996年

第三章
材料在现代艺术流派中的体现

本章图片

科技是第一生产力，推动着人类社会的发展，作为人类社会的精神产物，艺术与科技有着密切的关系。在现代社会中，材料对现代艺术的发展起到非常重要的推动作用，新技术与工业材料丰富了现代艺术的内容和形式，推动了现代艺术流派的发展。材料的颜色、质地、形态可以体现不同的艺术效果，艺术家用新的材料结合新的观念进行创作，改变了传统艺术的发展方向。从罗丹的古典主义、印象派的诞生到"拾来的材料"的提出，从代表"速度与战争"的钢铁元素到提出"时间"要素的动态雕塑，从现成品到波普艺术，从有机材料到灯光艺术，艺术家越来越注重现代材料在创作中的表现力，他们不断挖掘材料的属性、功能和价值，创造材料的精神话语，引起观者的共鸣，进而探索社会现象和人性本质。

第一节　从印象派到野兽派

西方传统艺术"忠于自然"，追求"理性美"，以展现写实能力为主，印象派出现以后，一部分艺术家开始注重主观印象中对现实事物的描绘，从以造型为核心的形式转向对光和色变化的把握。现代油画颜料的改进使艺术家们能在细致的视觉观察下用色彩迅速捕捉光影的变化，这使得传统绘画逐渐走向现代。这个时期一些画家也开始尝试制作雕塑，推动了现代雕塑的产生和发展。雕塑也开始从对物体精准的细节刻画转向情感的表达和风格的建立。同时新材料的出现让雕塑走向现代化。

奥古斯特·罗丹是现代雕塑之父。他吸收了古典主义雕塑的精髓，忠于自然，富有崇高的社会理想。他认同光在形体表现中的重要作用，但他认为光在表现形式的过程中只是一种表面因素，而触觉才是感知事物的本质方式，因此他的雕塑表面保留着双手捏塑的痕迹，这些痕迹展现了他高超的技法，也实现了情感的传递。雕塑生动的姿态是他对运动感的表现和对空间的塑造。

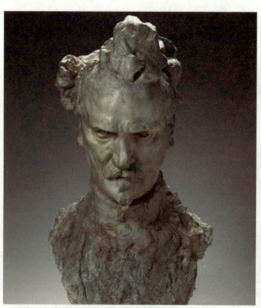

图3.1　奥古斯特·罗丹，《罗什福尔的半身像》，材料：石膏，72.5×43.5×44cm，1884—1898年

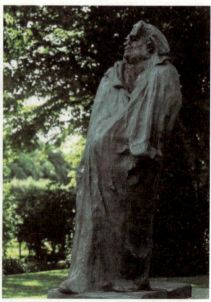

图3.2　奥古斯特·罗丹，《巴尔扎克雕像》，材料：石雕，270×120.5×128cm，1897年

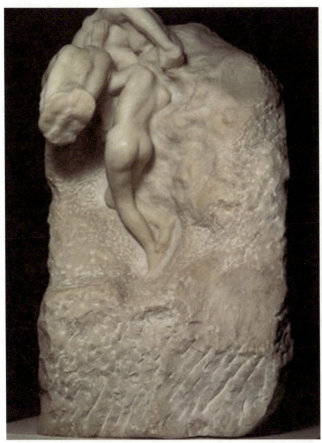

图 3.3 奥古斯特·罗丹,《地球与月亮》,材料:大理石,125.5×78×58cm,1899 年

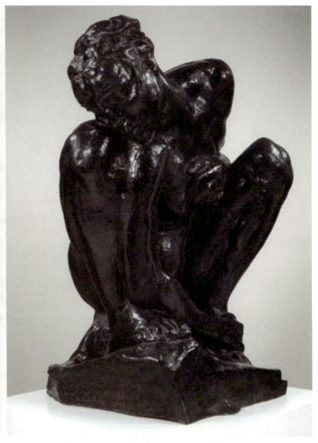

图 3.4 奥古斯特·罗丹,《蜷缩的女人》,材料:青铜,85.8×60×52cm,1906—1908 年

梅德尔多·罗索受到印象派的影响,他坚持探索人们在光线的作用下对事物的瞬间印象,他突破传统,将摄影技术处理照片的朦胧效果融入创作,并利用蜡和石膏材料实验出新的艺术效果,让雕塑变得透明、模糊,通过材料的特质创造新的审美感受。

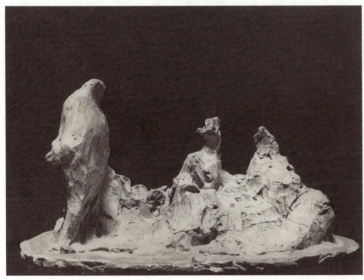

图 3.5 梅德尔多·罗索,《花园里的谈话》,材料:石膏,50×35×25cm,1893 年

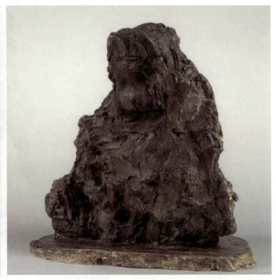

图 3.6 梅德尔多·罗索,《施食处的孩子》,材料:彩绘石膏,50×55×51cm,1897 年

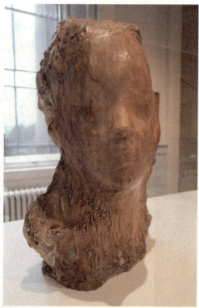 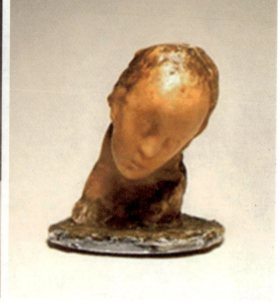

图 3.7 梅德尔多·罗索,《注视男孩》,材料:石膏,25×20×40cm,1906 年

图 3.8 梅德尔多·罗索,《病童》,材料:青铜,35×30×15cm,1893—1895 年

埃德加·德加的作品唯美而真挚,通过记录现实当中质朴的美和记忆中对事物的印象来表达对充满活力的运动姿态的热情。他的雕塑通过光线在物体上形成的明暗变化传递空间感和运动感。德加选择的主要材料是蜡,这种材料与他常用的二维材料色粉具有类似的性质:柔软,能够呈现变化丰富的效果。作为三维材料,蜡的可塑性强,当温度升高时,它的流动度增大,便于塑造形体;当冷却时它的收缩性增大,表面上细微的痕迹能够凝固并精确地保留下来,这些细密的凹凸折射光线,产生光影效果。德加对细节超强的把控能力使他的雕塑在光线的作用下显得极为真切自然。《14 岁的小舞者》这尊雕塑使用真实的服饰材料,创新地打破了陈旧的表现形式,与传统雕塑有很大的区别。

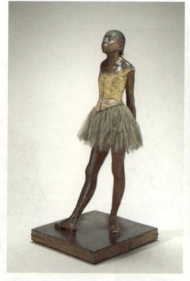 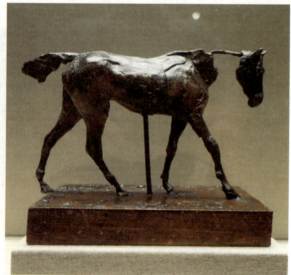

图 3.9 埃德加·德加,《14 岁的小舞者》,材料:青铜色树脂、木材、织物裙、缎带,高 98cm,1878—1881 年

图 3.10 埃德加·德加,《马》,材料:蜡,28×16cm,1882—1890 年

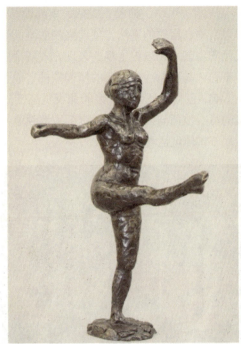

图 3.11　埃德加·德加，《正面左腿第四式》，材料：铜，58×35×35cm，1882—1890 年　　图 3.12　埃德加·德加，《西班牙舞蹈》，材料：铜，45×20×14cm，1885—1890 年

印象主义摆脱了艺术的叙事功能，在大自然中探索真实的视觉体验，成为现代艺术的发端。后印象派更加注重艺术家的主观感受，不再片面地追求光和色的表现。艺术创作是精神的永恒，不是纯粹的物象再现。保罗·高更热爱幻想和自由的艺术，注重内在思想的探索，他的作品表现了他对纯真质朴的原始部落的渴望。

图 3.13　保罗·高更，《塔希提岛女孩》，材料：木雕，24×14cm，1902 年

野兽派作品原始、生动、抽象、概括，单纯而具有表现力，热衷于运用鲜艳、浓重的色彩，以直率、粗放的笔法，创造强烈的画面效果，充分显示出追求情感表达的表现主义倾向。艺术家以更主观的表现方式解释自然，体现绘画的精神，反映了人的本能。亨利·马蒂斯是野兽派的精神领袖，他受到后印象派、东方绘画和非洲黑人艺术的影响，创作中凭借个人经验和直觉感受，注重线性、装饰感和特征感，忽略古典主义的写实技巧与体量感，通过细致地观察人物的曲线变化表现动态，以扭曲变形的处理方式体现运动中的爆发力。

图3.14　亨利·马蒂斯，《背部系列》，材料：青铜，190×116×17cm，1909年；188×116×14cm，1913年；190×114×16cm，1916—1917年；190×114×16cm，1929年

第二节　立体主义

立体主义尊重世界上每一种材料的特征，强调自主性，从多角度的构成方式呈现世界的真实性，专注于内心对所要表现对象的纯粹认知，摆脱了再现的约束，在全新的材料中孕育出新形式的生命力。立体主义开拓了雕塑空间的新概念，解释了不同材料在雕塑中应用的潜力。立体主义研究抽象化的体积与结构，脱离了传统透视空间，从纸片拼贴当中寻找到了一种对古典雕塑的讽刺意味。作为现代艺术家，巴勃罗·毕加索最早涉及材料方面的研究，他用拼贴手法打破了平面作品的局限性，将材料的概念置入作品当中，材料为形式语言创新起到了根本作用。毕加索关于"拾来的材料"这一观念的提出是借助各种能引发人们的主观情绪的自然物进行创作，突破了旧的艺术形态。在毕加索之后，关于"材料"的说法在现代雕塑理论中被越来越明确地提出。毕加索认为，新的技术结合新的材料，重新塑造出了新的形式风格。

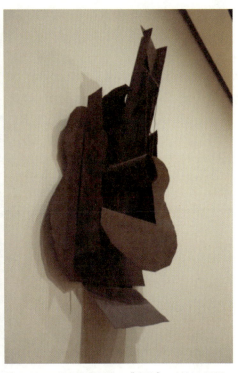

图 3.15　巴勃罗·毕加索,《女人头像》,材料:青铜,25×17cm,1909 年

图 3.16　巴勃罗·毕加索,《吉他》,材料:纸板,77.5×35cm,1914 年

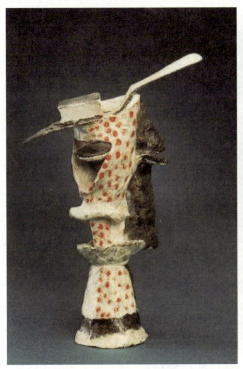

图 3.17　巴勃罗·毕加索,《苦艾酒杯》,材料:青铜、银,21.5×16.5cm,1914 年

　　雷蒙·杜尚在创作上运用了亨利·柏格森的"活力论"思想,同时受到斯特芳·马拉美的启发,注重作品带给人的感受。雕塑《巨马》用抽象的几何块面表现"生命的力量",表达了对现代工业技术的崇拜。

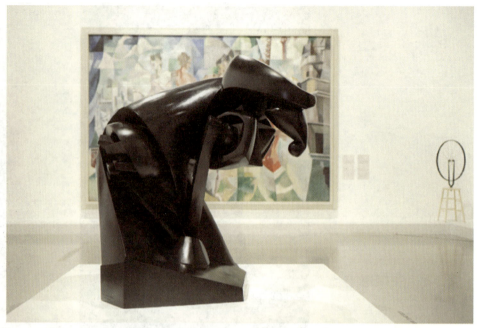

图 3.18　雷蒙·杜尚，《巨马》，材料：青铜，高 99.7cm，1914 年

第三节　从未来主义到构成主义

未来主义在 20 世纪初出现于意大利，致力于改变陈旧的历史，深信现代性的材料能表现炽热的、充满速度与能量的现代工业生活，希望借由艺术将所有现代化的艺术行业凝结成一股力量，摆脱陈旧思想对艺术的制约，用科技的成果传递运动与能量。未来主义对物质运动和社会进步存在情感的冲动，代表人物翁贝特·波丘尼主张充分运用日常生活中的一切材料，并且要综合地运用多种材料。未来主义雕塑的主题是时间和空间的变化、物体的永恒运动，它们是工业时代的关键词，机械化和"高速地运转"。科技的力量将艺术推向现代化，这是未来主义现代化材料语言形成的原因。

构成主义将工业手段运用在雕塑中，以未加工的原材料和现成品创造全新的形态，体现材料原本的质地，带来真实感。材料能够灵活而多样地表现雕塑的不同效果，进而表达艺术家的感受。例如玻璃、金属线、网绳、反光金属等精细而轻薄的材料创造了传统思维意识完全无法想象的新的雕塑空间：透明化的空间、负空间、用结构展示的雕塑内部空间、由线的各种组合方式形成的具有视觉冲击力的空间、界定的空间。构成主义雕塑更加强调事物在空间中的势，而非传统雕塑强调的对体量的心理判断和对形态本质的感受。因此，构成主义在真正意义上摆脱了传统雕塑的规范，成功融合了多领域的知识技术，创造了时间与空间中重要的意象。

瑙姆·嘉博将精神性的体验视为艺术创造的根源，他用塑料、钓鱼线、铜、透明塑胶片和卵石等多样化的材料创作抽象而纯粹的作品，精准嵌合的各个平面组成动态而真实的空间。他的作品不追求传统雕塑对于团块与体积感的表达，而是强调线或面在空间中的运动。

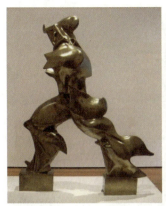 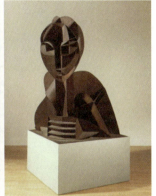

图3.19　翁贝特·波丘尼，《空间是持续的独特形式》，材料：青铜，高110.5cm，1913年

图3.20　瑙姆·嘉博，《一号线施工》，材料：亚克力、渔线，40×37cm，1943年

图3.21　瑙姆·嘉博，《头像构成，2号》，材料：金属，50×45×110cm，1916年

亚历山大·考尔德独创的动态雕塑经过了从使用机械式的动力装置到使用铁丝、金属薄片等韧性材料的变化，他想表达的运动感完全摆脱了传统雕塑的沉重体积，灵动而富有生命力。风力和材料特性的相互作用产生运动，空气流动中的运动轨迹形成空间的转换。他在运动的概念中加入时间流动的概念，从材料和空间两方面呈现形态的永恒变化。受到抽象绘画的影响，考尔德的雕塑强调的是视觉的能量而不是体量感。

图3.22　亚历山大·考尔德，《龙虾陷阱与鱼尾》，材料：铁丝、金属薄片、油漆，70×125cm，1939年

第四节　从达达主义到超现实主义

第一次世界大战对世界造成的毁灭性破坏引起了人们的恐惧。达达主义试图通过非理性的荒谬思想反抗政治行为、拯救世界，使艺术变成不受传统文化和现代文化控制的虚无的艺术，破除惯例，破坏艺术中的高雅品位。其本质上是为了寻求精神解脱，提出对社会现象的质疑。现成品因其无个性的工业批量生产方式而成为艺术家表达"无意识"观念的材料选择，排除了材料的个性化语言，让观者视觉无所反应。现成品的使用告诉观众，艺术启示是第一位的，作品的审美趣味、造型和制作工艺其次，艺术需要新的界定标准，创新终将取代传统。

马塞尔·杜尚认为艺术家应该讨论艺术的真正定义，只关心技法和工艺是落伍的，雕塑需要在新的时代用新的材料探索出新的艺术含义。作品《自行车轮》对抗传统造型，唤起人们对日常事物的审美意识，鼓励人们关注"自我意识""自我状态"。现成品材料在现代艺术中的运用越来越广泛，以宣扬无个性、无目的性、不可替代的方式暗示新时代观念的独一无二，提升了观念在艺术中的作用。

超现实主义致力于摆脱理性对思维的控制和挖掘人在现实生活中被压抑的欲望和潜在个性。梦境与现实相结合，创造了神秘、怪异、充满想象的世界。雕塑家自由地使用材料，把不相关的物体组合起来，暗示人类隐藏在内心深处原始性的恐惧情绪，思考幻觉在现实生活中的意义，唤醒人们的道德意识。

阿尔贝托·贾科梅蒂擅于表现雕塑的空间关系，他追求精神自由，他的作品具有"模糊""空虚"的特点。在对雕塑完美、光滑、精密的形式的追求达到极致之后，他发现它们没有存在的意义，因为"完美"并不真实，于是他转而研究人物在空间中的本质。

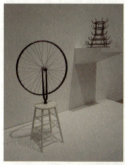

图 3.23　马塞尔·杜尚，《自行车轮》，材料：金属、彩绘木料，高 1.17m，1913 年

图 3.24　阿尔贝托·贾科梅蒂，《On Ne Joue Plus》，材料：大理石，长 450cm，1932 年

图 3.25　阿尔贝托·贾科梅蒂，《女人和她的断喉》，材料：青铜，148×135cm，1932 年

图 3.26　阿尔贝托·贾科梅蒂，《凌晨 4 时的宫殿》，材料：木、铁丝、玻璃、绳子，64×72×40cm，1933 年

胡安·米罗热爱自然景物，他的雕塑利用一些毫不相干的现成品集合而成，虽然还保存着雕塑的传统视觉意义，但已经打破了传统雕塑的协调性与整体性，他用陶瓷创作了一系列形体扭曲、充满漂浮感、具有故事性的雕塑，在非自然、非客观的表现形式下，传递出自我、梦幻与想象中的心灵感悟。

图 3.27　胡安·米罗，《两个伟人》，材料：陶瓷，3×1.6×1.4m，1980 年　　　图 3.28　胡安·米罗，《一只鸟的爱抚》，材料：陶瓷，3.11×1.1×0.48m，1983 年

萨尔瓦多·达利在材料使用上不断创新，他的雕塑常见多种事物的变形或抽象的结合体，表现每一件作品的多种可能，让观者仿佛置身于梦境，探索隐藏在现实背后的多重问题，用非理性的手段构建他所需要的形象。

图 3.29　萨尔瓦多·达利，《太空象》，材料：青铜、石材，54.5×33×21cm，1946 年　　　图 3.30　梅拉·奥本海姆，《裹着裘皮的咖啡具》，材料：皮毛、现成品，19×10cm，1936 年

第五节 波普艺术

波普艺术反映的是二十世纪五六十年代战后社会统治下的流行文化和商业文化。波普艺术是为大众设计的、传播性极强的、低成本的、年轻的、瞬时的、通俗的、顽皮的且带有欺骗性的时髦产物，充满了媚俗和诱惑。波普艺术在形式上突破了材料的局限，利用废弃材料和拼贴材料，将日常生活的内容变为艺术，用"复制"的手段改变现代艺术家以"自我"的观念影响人们的思想、轻视一切大众文化的局面。

罗伊·利希滕斯坦将报刊、通讯簿上的黑白广告和漫画元素提取出来，提升了低俗文化的地位，表现对当代生活的代表"流行文化"的推崇，让现代艺术不再难以理解。他的雕塑有着卡通的造型和漫画式的简洁轮廓，使用陶瓷、树脂、金属等材料将漫画风格的绘画立体化，这些材料一定程度上体现了静态雕塑的稳固特性。

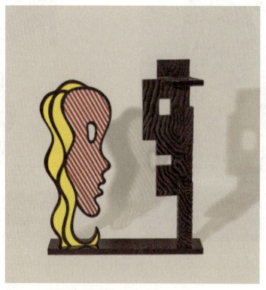

图 3.31 罗伊·利希滕斯坦，《对话》，材料：铜，123.2×104.1×29.8cm，1984 年

图 3.32 罗伊·利希滕斯坦，《笔触椅》，材料：白桦木单板、油漆和清漆，179.6×45.7×69.2cm，1986—1988 年

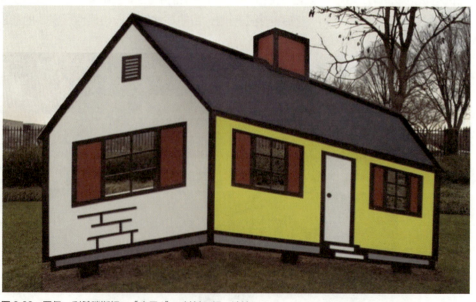

图 3.33 罗伊·利希滕斯坦，《房子I》，材料：铝、涂漆，292.1×447×132.1 cm，1998 年

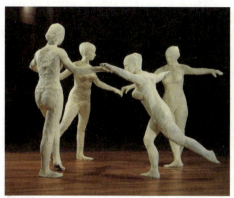 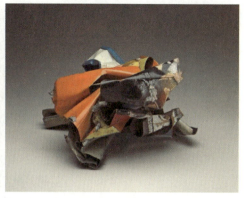

图 3.34　乔治·西格尔，《舞者》，材料：白颜料、青铜，179.07×269.24×180.34cm，1982 年　　图 3.35　约翰·张伯伦，《无题》，材料：废弃汽车金属，29.2×33×33cm，1962 年

　　安迪·沃霍尔受到漫画、产品设计、报刊图片的影响，将"商品"的概念带入艺术，他认为艺术品也可以批量生产，而艺术家只是一台机器，在观念性的思考方式中，艺术不一定需要依靠技法或手工工艺。他用丝网印刷将几何感、机械感的流行图像变成了个人标志。安迪·沃霍尔选择日常生活用品的废弃包装进行"重复"，表现对大众消费品的关注。用废弃的钢铁组合成电椅，抗议死刑，代表生命虚无和死亡；用木材仿制瓦楞纸板材料的日用品包装，重新定义大众文化的内涵，暗示商业包装在消费主义当中起到的作用。

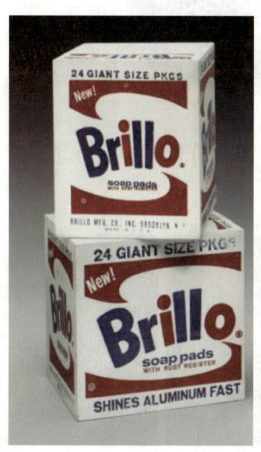 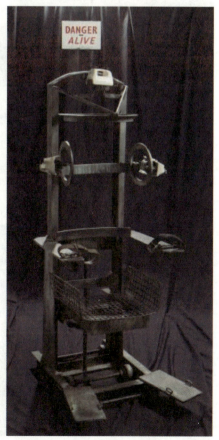

图 3.36　安迪·沃霍尔，《布里洛的盒子》，材料：丙烯酸、丝网印刷、胶合板，33.3×40.6×29.2cm，1962 年　　图 3.37　安迪·沃霍尔，《电椅》，材料：钢铁，168×90×64cm，1963 年

克莱斯·奥登伯格起初用泡沫、帆布、塑料等软质材料简单地模仿日常用品与日常器械，再现日常生活场景，如打字机、马桶、工具、食物等，这种新材料的特性让雕塑看起来很容易松动散落，并且改变了物体的性质，创造了一种陌生的质感，材料自身柔软、扭曲的特性仿佛在模仿人的脆弱、易受伤的情感，这种新的创作形式是一种客观的表现，而不是将浓烈情感的强制性注入。他的作品质朴而带有教诲性，由普通物品构成当代梦境。奥登伯格的城市雕塑由曲面钢板材料制成，色彩鲜艳、热烈、彰显朝气，表面抛光的处理代表中产阶级追求品质、注重细节的消费观念。《地板上的汉堡包》以石膏、打包麻布、瓷釉材料对象征着快餐时代的汉堡包的形象进行复制，批判追求速成而不注重文化沉淀的社会现象，以缺乏营养的快餐比喻缺乏深度的美国文化。

图3.38 克莱斯·奥登伯格，《地板上的汉堡包》，材料：石膏、打包麻布、瓷釉，1.32×2.31m，1967年

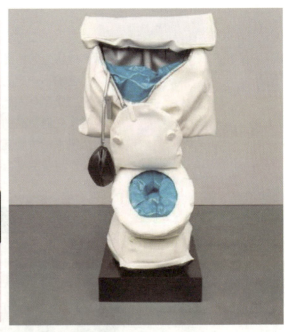

图3.39 克莱斯·奥登伯格，《马桶》，材料：木头、乙烯基、木丝绵、线、有机玻璃、金属架、涂绘木座，144.9×70.2×71.3cm，1966年

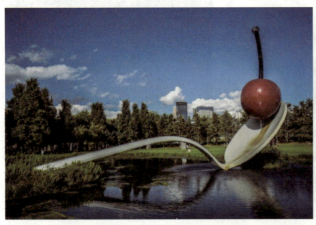

图3.40 克莱斯·奥登伯格，《勺子和樱桃》，材料：钢、烤漆，长16m，1988年

图3.41 克莱斯·奥登伯格，《打字机专用橡皮擦，特大号》，材料：涂漆不锈钢和玻璃纤维，6.026×3.874×3.454m，1998年

第六节 集合主义

集合主义也称之为"废品艺术"、垃圾艺术,其艺术形式为各种工业和生活废料物的组合。集合主义将各种现成品或拾来的物品组合成三维作品,丰富了材料的形态与形式内涵,又在观念上挖掘出了更深刻的意义,即材料艺术与环境的联系,包括文化和记忆等方面,这种深层的含义将集合的方式定义为一种表达"悟"的手段。集合主义在60年代成为美国艺术标志性的概念。

露易斯·内威尔逊是集合主义的代表人物,作为女性艺术家,她不以性别作为自己的标签,而是坚持寻找艺术中独特的风格和个性化的语言,她强大的"自我"精神代表了妇女解放。她将废弃木材和建筑材料整齐地拼在小木板搭成的隔间中,再把小木框组合成大的框架,然后涂满涂料,将每个部件的形状伪装起来,隐藏了它们原本的用途,当所有物体统一在一起时会形成隐蔽感,也可以为观众带来不断发现的体验。《皇家潮5号》涂有金色油漆,象征巴洛克时期的物质与享乐。

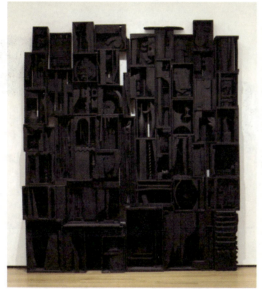
图3.42 露易斯·内威尔逊,《天空大教堂》,材料:木着色,高3.5m,1956年

图3.43 露易斯·内威尔逊,《鸟笼》,材料:木着色,53×35×30cm,1960年

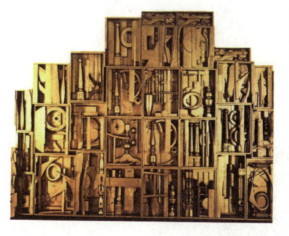
图3.44 露易斯·内威尔逊,《皇家潮5号》,材料:木着色,2.77×0.7×0.48m,1960年

图3.45 露易斯·内威尔逊,《远古的秘密》,材料:木着色,179.39×158.75×38.1cm,1964年

第七节 极少主义

极少主义崇尚科技的力量，艺术家使用电镀钢、荧光灯管、镁片等全新的材料探索数学概念的严密、精确、简洁性。雕塑变成了观念性的独立实体，而非情感的表达，形态不被环境因素制约，没有明确的主题。在哲学的、理性的、数学的思考下，作品的构思就是一件独立的艺术品。极少主义强调客观性和实在性，机械化的材料通过简洁的、几何的基本结构，传递单一、纯粹的感觉，提升了艺术的精神价值，将艺术从手工艺中解放出来。

唐纳德·贾德是最著名的极少主义雕塑家，他的作品多采用非天然材料，如铝合金、不锈钢、有机玻璃等材料，他最著名的作品是不锈钢、有机玻璃制作的矩形盒子系列，由基本的几何元素重复形成，没有情感的表达，体现了高效率的机械化生产方式和品质精良的工艺。

图 3.46　唐纳德·贾德，《无题》，材料：油、木材、有机玻璃，49.5×123.2×23.2cm，1963 年

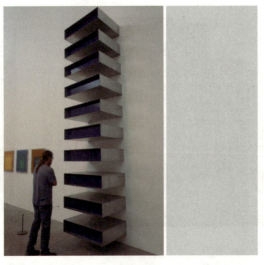

丹·弗莱文是极少主义的主要倡导人之一，他因以荧光灯管创作雕塑装置而著称，闪烁的光线打破了常规，让人们思考艺术的方式从传统走向当代。灯管按照不同的颜色和尺寸分组排列，垂直或斜放在地面上，他在固定的颜色和尺寸中寻找无限的变化，用一种物质表达不同的想法，几何的形式本身没有含义，而作品的观念在于作者的宗教哲学经验和暗示性的命名。

图 3.47　唐纳德·贾德，《无题》，材料：钢、铝、有机玻璃，432×101.06×78.7cm，1980 年

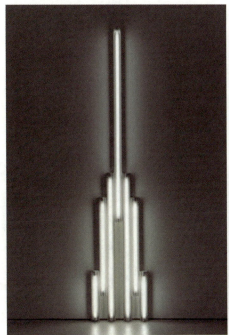
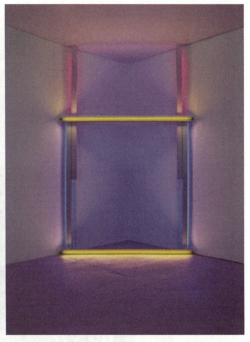

图 3.48　丹·弗莱文，《V、塔特林的"纪念碑"》，材料：冷白色荧光灯，高 305cm，1966 年

图 3.49　丹·弗莱文，《无题》，材料：红色、黄色、蓝色荧光灯，365.8×243.8cm，1970 年

卡尔·安德烈是极简主义艺术的代表人物之一，并以其有序的线性和网格状雕塑而著称。他关注材料和空间，选择质地朴实的木材、钢材、砖材等，尽可能地以材料原本的形态在水平方向上进行拼装，减少人为介入，避免形态的改变引起过多的联想，摆放在地板上，自然地融入环境，观众可以在上面行走，产生直接的体验感，也可以选择忽视它们，就像看待自然界中的任何事物一样。他的雕塑挑战了传统雕塑的造型技巧和垂直的摆放形式，排除了作品本身的意义。极简的物体控制了人们的注意力，让人们聚焦在雕塑与空间的正负关系对比之中，它们客观地存在于空间中，有时看似随意地散落着，在无形中"切割"着空间，同时又形成自己独立的空间。

图 3.50　卡尔·安德烈，《木锯切割练习》，材料：木材，61×8.9×8.9cm，1958 年

图 3.51　卡尔·安德烈，《比利时锡四方合金》，材料：花岗岩，锡片，15×15×15cm，15×60×195cm，1990 年

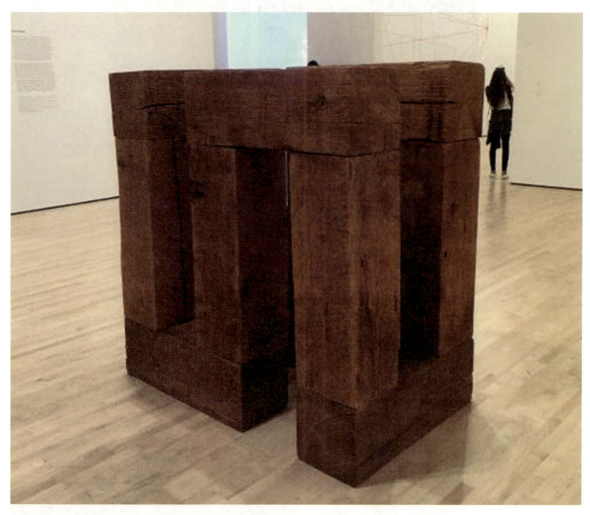

图 3.52　卡尔·安德烈，《8×8实心雪松》，材料：实心雪松，2.4×2.4×0.9m，2002 年

第四章

材料中的中国文化元素与精神

本章图片

中国文化元素与精神，既有具象为依托，也含虚无之境界。中国文化精神的形成与阴阳五行、诸子百家、佛学经典等学说紧密相连；中国文化元素的演化与历史的变奏密不可分。本节在众多中国文化元素中，节选了一些有代表性的元素，以简要摘写的形式，并借"天地之用皆我之用"的观念来呈现中国文化元素作为一种材料在当代艺术中的演变。

第一节　汉字

文字是记录语言的书写符号，文字的出现使得语言在文字的辅助下具有超越时间、空间的特性。文字和语言间没有必然的联系，文字在社会中是属于一种约定俗成的假定符号系统。目前，文字发展的顺序依次为表形、表意到表音三个阶段，汉字作为表形、表意文字类型的延续，不仅有着上述文字的一般性，同时也有着属于自己的特点。汉字是由字形、字音、字义立体组合的方块形表意字。其核心"字义"稳定，"字形"可根据时代的发展而演化，"字音"可依据不同区域的方言而变化，无论外在的"形"与"音"如何演变，其内在之"义"则较少变化。汉字的书写形式在秦朝得以统一。几千年来，汉字的演变虽没沿文字的发展至表音阶段，然就半表音、半表意的形声制文字特点，在我国幅员辽阔、方言复杂、朝代更迭的情形下，其超越方言、古今的特性，起到了维系中华民族团结统一的重要作用。同时，汉字在邻国的文字发展中也具有非常重要的影响，如朝鲜就曾借用汉字记录自己民族的语言长达两千年，后又采用汉字的笔画代替表音符号创建出属于自己民族的方块形拼音文字。

汉字是当今世界文字系统中连续使用时间最长、最古老的文字，是四大古文

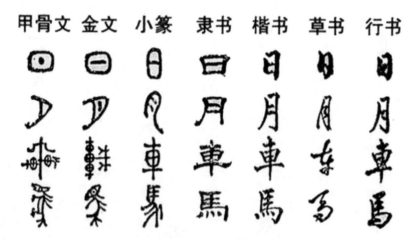

图 4.1　汉字的演变

字（楔形文、圣书文、甲骨文、玛雅文）系统中唯一传承至今的文字。中国文化之所以能传承五千余年，是因为汉字作为载体发挥了一脉相承的作用。汉字的起源除远古时期的堆石、结绳记事，符号刻记，图画文字外，相传最早的汉字是由黄帝史官仓颉广泛搜集民间的图画文字加以整理，从而创造出我国初见系统的象形文字。此后，汉字又经历了几种字体外在形态与书写形式的演变：其一是汉字变迁史上的各种字体，如殷商——甲骨文，西周——金文，秦——小篆，汉——

隶书，汉末——草书、楷书、行书，这一系列字体外在形态的演变统称为"汉字七体"；其二是书法中的各种流派，如欧（欧阳询）体、颜（颜真卿）体、柳（柳公权）体等；其三是印刷体，自宋朝时雕版印刷被毕昇改进为活字印刷术后，刻印书籍中的汉字也被美术化为宋体字，后又有仿宋体、黑体等。但要强调的是，后两者字体外在形态的演变都是依附于某一历史阶段的特有字体，从而衍生出不同的艺术流派与形式，而前者无论是从字体相互间的轮廓还是从造字结构都完全不同。古人将汉字归纳整理成六种造字方法，即：象形、指事、会意、形声、转注、假借，总称"六书"。"六书"在我国初见于战国，成熟于汉代。当有了"六书"系统后，人们再造新字时都以该系统为依据。时至今日汉字已有长达近四千年的演变历程，各种字体也应运而生。

徐冰的《天书》这件作品从动工到制作完成共用四年时间。艺术家创作出四千多个"伪汉字"，并以明代宋体字手工刻版，印制出一套四册的《天书》，该作品的整体装置由几百册大书、古代经卷式卷轴、被放大的书页铺天盖地而成。这些成千上万的"文字"看上去酷似真的汉字，却实为艺术家制造的"伪汉字"。它们是由艺术家手工刻制的四千多个活字版编排印刷而成，极为考究的制作工序，使人们难以相信这些精美的"典籍"居然读不出任何内容，既吸引又阻截着人们的阅读欲望。

图4.2　徐冰，《天书》，木刻活字版

图4.3　徐冰，《天书》，印刷页

图4.4　徐冰，《天书》，材料：综合材料，1987—1991年

图4.5　徐冰，《天书》局部

第二节　碑刻

碑石刻铭作为文字符号的载体同样兼具着记载与补充历史的作用，故也称之为"石史"。早在宋朝就已形成了以碑石为研究对象的金石学，同时也出现了如西安碑林这类以收集、陈列为主的集藏地。至清乾、嘉时期，金石学到达鼎盛，除相关搜集、整理外，则更侧重考证与研究，同时也为近现代考古学奠定了重要基础。而"碑"作为一个名词，先秦时已存在，据文献记载，石碑因摆放场所的不同，兼具的功能也就不同。如立于宫、庙之中的碑是用于观日影测定时间的，立于宫、庙门前的碑是用来拴牲畜的，立在坟墓四角的碑是用来拴绳索辅助棺木入墓穴的。

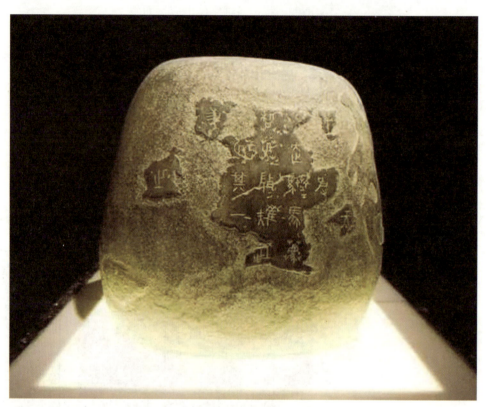

图4.6　《石鼓文》，秦

战国时期，是我国碑刻艺术形成的最初萌芽，如秦国的《石鼓文》和中山国的《监囿守丘刻石》等，但这一时期就形制与内容而言亦无定规。真正能称之为"碑"的石刻则是始于东汉，此后无论从形制还是内容都渐入规范，其种类不仅出现墓志，还出现了摩崖、石经等。其内容多以记人记事、述德铭功，儒、释、道经典，中外文化交流，科学技术等传于后世。其形制则是由三部分组成：上部为碑首，首中有额，主要用以书写碑名或装饰，又有圭首、圆首、晕首、螭首、方首之别；中部为碑身，主要刻碑文或题名，正面为碑阳，背面称碑阴，左右为碑侧，早期碑身上部与碑首之间还有碑穿；下部为碑座，主要作用为承重和装饰，其形制依其性质和所处时代有方座、长方座、龟趺座等。

此外碑刻作为文字符号的载体不仅蕴藏着汉字的演变，同时也是一部立体的中国书法艺术史。自隋唐盛世以来，碑刻艺术渐入鼎盛，尤其讲究碑刻的撰写人、书丹者皆具其名。随着宋元刻帖之风的再次兴起，许多名家将书丹镌刻、永存观瞻视为一种重要的使命。因此碑刻也是中国书法艺术的重要载体。

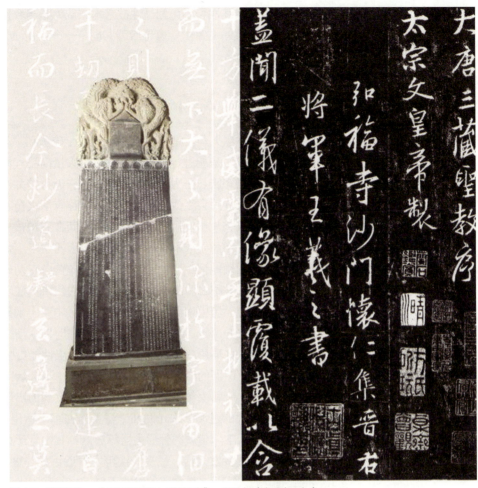

图 4.7　沙门怀仁，《怀仁集王羲之书圣教序》，627 年（唐咸亨三年）

谷文达的《碑林－唐诗后著》是由五十块 190cm×110cm×20cm、重 1.3t、精雕细刻的墨玉石刻碑组成。每一块石碑都是由一首唐诗的四种译文组成，分别是汉语原唐诗，唐诗英语译文、从英语唐诗译回成汉语"后唐诗"（主碑文）以及汉语"后唐诗"英语译文。这一系列的转化显示了语言与文化间转译的不精确性和不可翻译

图 4.8　谷文达，《碑林－唐诗后著》

图 4.9　谷文达，《碑林－唐诗后著》，材料：综合材料，1993—2005 年

性。这种不精确性和不可翻译性被艺术家认为是当今世界全球化发展过程中的一个普遍问题。另外《碑林 – 唐诗后著》也是一个正在演变的时代在文化上的纪实。

第三节　火药

　　火药又称黑火药，是由硝酸钾（硝石）、硫黄和木炭混合组成的异质火药。在外界能量作用下，是能进行迅速燃烧并产生大量高温气体的能源材料。在有限的空间内，气体受热膨胀、压力猛增可至体积膨胀近万倍并产生爆炸或推动力。传统黑火药因燃烧、爆炸后会生成大量的浓烟，又称有烟火药。火药是我国古代的四大发明之一，也是人类最早使用的含能材料。火药在我国最初被列为医药类，是方士与道士们长期炼丹制药寻求不老之术的结果。唐朝初年，炼丹家孙思邈就在《丹经内伏硫黄法》中明确地记载了火药是由硝石、硫黄各二两研细，外加三个同，炭化皂角子配置而成，并称之为伏火法，又叫丹经内伏硫黄法。这也是我国有史以来记载最早的火药配方。唐朝末年《真元妙道要略》中又出现硝石、硫黄、雄黄与蜜混合燃烧会产生焰火并至丹房失火的记载，唐宪宗时期，清虚子将三钱半的植物马兜铃粉末代替三个炭化皂角，并偶然间研制出了燃烧性能更强的黑火药。

　　黑火药在中国的出现首先用于制造烟火，不久后因其具有火焰感度高、传火速度快的特性，唐朝末年已应用于军事领域，火药的出现标志着人类开始由冷兵器时代向火器时代的过渡。宋元时期，黑火药在军事运用中已相当成熟，并出现火箭、突火枪、震天雷、金属类管形火器等火器，其中管形火器便是现代枪炮的始祖，明朝时又出现了多发火箭，最多一次可发射近百只。直至 19 世纪前，黑火药仍是世界上唯一的火炸药。黑火药的发明不仅标志着我国人民改造自然的能力，同时也推进了世界历史的进程。13 世纪左右，黑火药传入阿拉伯，后又经阿拉伯传入欧洲，火药不仅动摇了西欧的封建统治，同时也是推动欧洲文艺复兴、宗教改革的重要支柱之一。其次火药在现代工业与科学技术领域也起到重要作用。而火药在艺术中则是一个全新的媒介。火药充满极大张力的同时也代表着偶然性与不可控性。

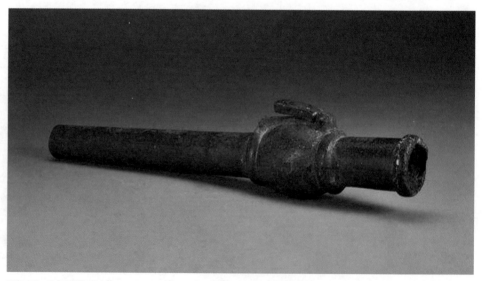

图 4.10　金属类管形火器

蔡国强的《天梯》是一座500m高、5.5m宽，绑满火药的钢丝绳梯，由一个6200m³的白色氦气球拉起；点燃的金色火焰梯子随着黎明的曙光拔地而起。渐渐熄灭后，天梯仿佛升入茫茫天空，带着翘首以盼的人们与无垠对话。艺术家曾表示这是他心中的梯子，也许这才是无限高远而又亲近，能永远和宇宙对话的梯子。

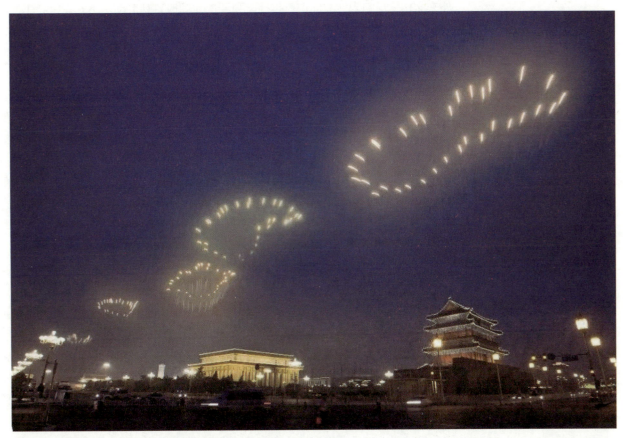

图4.11　蔡国强，《大脚印》，北京奥运会开幕式，2008年

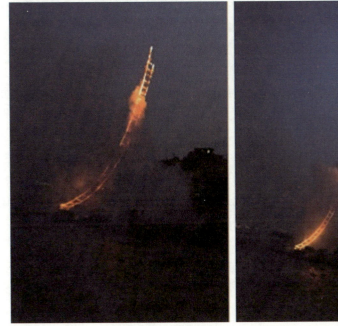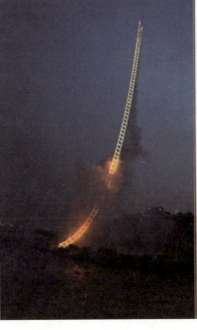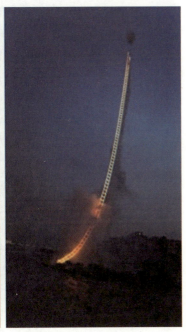

图4.12　蔡国强，《天梯》，2015年

第四节　造像

造像是指塑造物体形象，在中国多指佛像造像。佛教于公元前6世纪兴起于印度，自东汉明帝时传入中国，但由于当时社会安定、儒学地位稳固，佛教作为一种外来文化，最初未能立即广泛传播。魏晋南北朝时，社会动荡不安，以老庄为核心的玄学大为流行。因玄学中的"有无"问题与佛教的中心问题"空无"相接近，又因佛教中的"因果"之说契合了当时社会的需求，进而迅速传播开来。此后，佛教逐渐与中国文化碰撞、融合，并成为中国文化中不可或缺的一部分，"儒""释""道"三大思想体系鼎立的局面也因此得以形成。因佛教原非崇拜偶像、信仰神权的宗教，佛灭度后甚久，尚无礼拜佛像之风。在佛教信仰中，佛的译意是觉醒的人，佛像代表的是佛之影像。《金刚经》有谒"凡所有相，皆是虚妄。若见诸者相非相，即见如来。""若以色见我，以音声求我，是人行邪道，不能见如来。"其大意是：一切现象皆由心造，是幻象，是虚假且不真实的。如能透过事物的表象认识到事物的真相，便可达到如来之境地。而如来者，无所从来，亦无所去，他无所不在，无所不能，一刻也未曾与我们分开，他便是我们那个圆满、旷达的自身——"我"。"我"与诸佛如来无二无别，同样没有固定的"色彩""形象"和"音声"，如果非要追求一个"形象"和"音声"就会失去"我"的本体。所以佛像更重要的意义是用来提醒自身破谜开悟的观想对象。

造像在中国也承载着雕塑的历史。我国早期造像艺术受印度犍陀罗美术的影响尤为深重，多以贴身无领通肩袈裟、波发、深眼、高鼻等特征，于十六国时期逐渐流行。南北朝时，佛教盛行，造像艺术随之发展，在北朝的五个朝代中，以北魏造像艺术最具特色。这个时期的造像艺术逐渐脱离了犍陀罗美术的影响，其风格主要体现在三点：一是"褒衣博带"式着装。北魏孝文帝迁都洛阳后实行汉化政策，此时佛像着装逐渐呈现出宽衣大袖、褒衣博带式的汉化特征。而这一特征也是当时北朝普遍汉化的缩影；二是清俊潇洒的"瘦骨清像"。北魏晚期佛像大多身形消瘦、纤长且肩部低垂，面相方圆略显瘦长、颧骨微微凸起、口小并露出微笑，这种形象清俊的造像风格是因受到了南朝汉族文人名士阶层审美情趣的影响，并被后世称为"秀骨清像"；三是对衣纹的刻画。北魏所雕饰的衣纹，实为我国雕塑史中极为重要的创造之一。其佛像整体衣纹线条深刻极简有力，衣袖平软直垂、袖角外扩形如羽翅，并伴有明显曲褶，下摆衣皱层层叠叠形如水波，刻画生动且线条穿插流畅。但此衣纹实非固定不变，亦因各地材料、佛像大小而略显细微的差异，然沿北魏全代皆以此为主要特征。

北齐北周时，塑造手法逐渐由线形转向至对物体体积的塑造。特别在北齐时，早期从印度传来的犍陀罗式轻薄贴体的造像风格再次成为主流。至北朝晚期时，我国造像艺术已基本定型，其风格便是北魏晚期的延续，简单地说，中国造像的风骨在北魏时就已定下基调并对后世影响深远。隋唐时期，造像艺术发展繁荣，其精品甚多，造像的技法与取材日渐生活化。宋元明清时，造像艺术逐渐衰落。元代藏传佛教从西藏传入中原，该教派的造像技艺也随之传入，同时也影响了明清两代。随着时间的更迭，造像在佛教的传播过程中其艺术表现形式随着时代的变迁而不断变化。

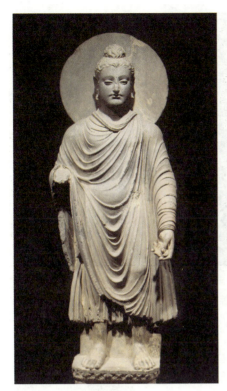

图 4.13 犍陀罗风格造像

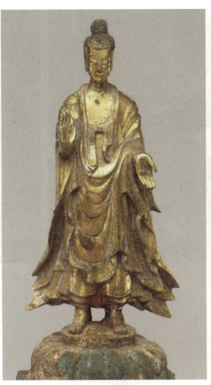

图 4.14 美国大都会艺术博物馆藏弥勒佛立像局部,材料:镀金青铜,北魏晚期

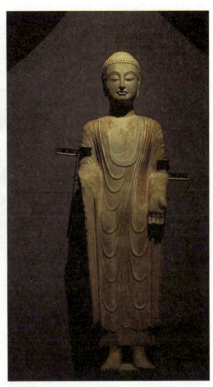

图 4.15 青州龙兴寺贴金彩绘佛立像,材料:石灰石质,高 125cm,550—557 年(北齐)

史钟颖的《佛像》系列是以传统佛像中的坐像、立像为形象依托,将佛像与现代金属材料相结合,打破了传统佛像样式,使之镂空、加以"筋骨",或是抽象成彼此相连的节点,这一过程也使艺术家对于佛学的认识使然。"空"并非一无所有,空在佛学中更准确的解读应是"流变",即万物不会恒常不变而是相依相生的关系,也可理解为是相互依存缘起的因果。如佛像体内或是节点处的不锈钢圆球,就是受藏区寺院中镜面球"映照八方"的启示,取"大圆镜智"之体悟,通过不锈钢光亮的材料与观者相互映照,产生一种"观"与"反观"的行为互动。

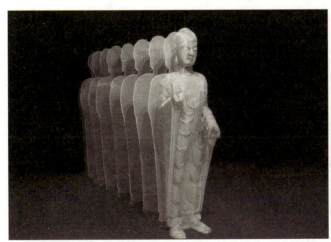

图 4.16 史钟颖,《佛陀》,材料:不锈钢,3.60×0.7×2.05m,2013 年

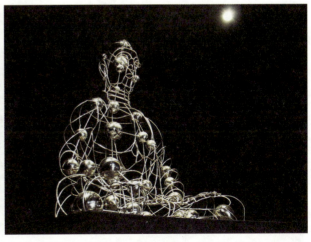

图 4.17 史钟颖,《星云》,材料:不锈钢,95×72×65cm,2013 年

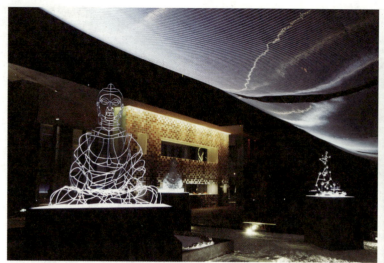
图 4.18 史钟颖,《游丝》,材料:不锈钢,95×72×65cm,2013 年

图 4.19 史钟颖,《佛像》系列,2013 年

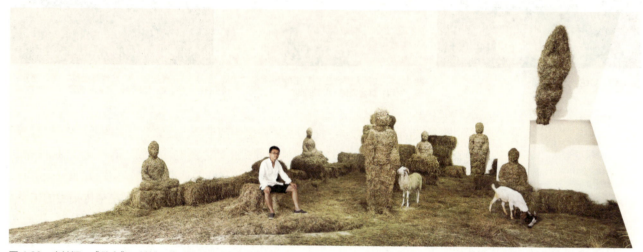
图 4.20 史钟颖,《欲舍》,材料:草、羊,尺寸可变,2015 年

第五节 星宿

星宿是我国古人对星空的认识,从而衍生出的天文学名词,"宿"作为名词在古代是指星座,在通常情况下一星宿中包含着一颗或多颗恒星。早在上古时期,我国古人已经认识到,恒星相互间的位置是恒久不变的,可以利用其作为标记来说明日、月、五星(金、木、水、火、土)运行所到的位置,经过长期的观测,古人根据日月星辰运行的轨迹与位置,先后选择了沿黄道和赤道一周附近可见的星,并将其分为二十八组作为"标记",以此作为观测天象的参照物,俗称为二十八星宿。二十八星宿按东、南、西、北四大星区分别分为四组,以每七个主要星宿连线组合成一种图形,并以其形状命名,同时也分别代表着不同的季节、方位与颜色。

其中东方七宿——角、亢、氐、房、心、尾、箕,形如龙,春分时节在东部天空故称东方青龙,五行属木即东方甲乙木色青。西方七宿——奎、娄、胃、昴、毕、觜、参,形如虎,春分时节在西部天空故称西方白虎,五行属金即西方庚辛金色白。南方七宿——井、鬼、柳、星、张、翼、轸,形如鸟,春分时节在南部天空故称南

方朱雀，五行属火即南方丙丁火色红。北方七宿——斗、牛、女、虚、危、室、壁，形如龟，春分时节在北部天空故称北方玄武，五行属水即北方壬癸水色黑中央戊己土色黄。由以上二十八星宿以每组七宿分别组合成四种动物的形象，合称为四象、四维、四兽、四方神。古代人民用这四象和二十八星宿中每象每宿的出没和到达中天的时刻来判定季节。古人常常面向南方看方向节气，所以才有左东方青龙、右西方白虎、前南方朱雀、后北方玄武的说法。

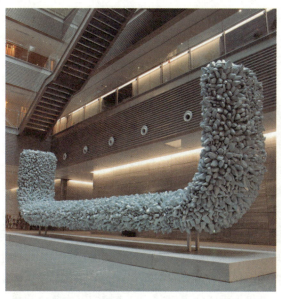 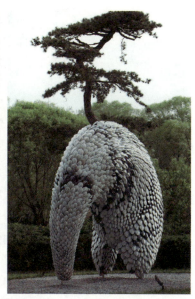

图4.21　郅敏，《天象四神－青龙》，材料：陶瓷、金属，8.2×1.5×2.7m，2017年　　　图4.22　郅敏，《天象四神－白虎》，材料：陶瓷、金属，3.2×1.2×2.7m，2017年

图4.23　郅敏，《天象四神－朱雀》，材料：陶瓷、金属，材料：620×150×220cm，2017年　　　图4.24　郅敏，《天象四神－玄武》，材料：陶瓷、金属，4×0.6×3.5m，2017年

郅敏的《天象四神》系列作品是对雕塑本真特性的发觉，是向中国古代天文理念的致敬。在艺术家看来，自然有规律，面对上天的启示，人类可以膜拜、学习、领悟和超越自我。艺术是人们参与寻求真理、向往光明的痕迹，是每个人表达爱的方式，是人类在天穹之下追寻日月之光的见证。他着重表现了"象征物的象征物"，例如：白虎的"利爪"、苍龙的"身体"、玄武的"壳"、朱雀的"羽毛"等，这些想象力的灵感都来自大自然：听涛、听雪、听云，听到水黾划过水面的声音，这都是一种想象力的反映。在材料表现上，艺术家受中国书法"永字八法"的启发，从而突破了陶瓷烧制过程中对物体体量的限制，他以单体陶瓷颗粒为制作的开始，以序列化的拼接嵌入为基本组合形式，从而使得陶瓷艺术在体量上可以无限延伸。

第六节　山水

在我国传统的文化思想中，山水的深层意义不仅仅是指山与水，而是将山水作为基本元素创造出来的一种物质与精神的文明。其寄托着人对自然境界的追求，是文人精神意义上的家园，是自然界的代称，是中国的宇宙观。山水文化的形成大致可分为三个阶段：一是远古时期。人类社会初期，由于生产能力的低下，人们只能依附于自然界的恩赐，从而产生了对自然的敬畏与崇拜。二是先秦时期。随着生产水平与思想境界的提升，人们对自然的认识也逐步产生了转变，由最初的敬畏与崇拜自然逐渐转向客观地看待人与自然的和谐关系。特别在春秋时期，集中涌现出我国第一批极为重要的思想家，进而奠定了中国文化精神的主要基石，如老子的"人法地，地法天，天法道，道法自然"。庄子的"天地与我并生，而万物与我唯一"以及孔子的"仁者乐山，智者乐水"等，都是借以山水之形来比喻万物之"道"。虽然前两者强调的是于"真"中回归于自然，后者强调的是于"礼"中比德于自然，但最终要抵达的方向都是"天人合一"的境界。三是魏晋时期。有史以来，中国从未如此时那样动荡不安，从普通百姓，乃至一事一物，莫不受此时变动影响之甚。而作为一个时代一个民族思想表率的文人名士，满怀才情却无处安放，只好避世寄情于山水自然间，加之儒学的衰落、玄学的兴盛与佛教的东传，皆促进了文化的快速发展，玄学的兴盛不仅对当时社会的政治与经济有着重大的影响，同时也把"崇尚自然""超然物外"的理念推至高峰，玄学与自然的结合也形成了文人士大夫纵情山水、吟诗作画、参禅悟道、不拘礼节的"魏晋风度"。这一时期以山水之形为描绘对象的诗歌、绘画等艺术形式也多了起来。自此又由对山水精神的追求逐步转向对山水意境的表现。

自隋朝以来，山水绘画的形式开始独立，至唐朝时，已进入成熟阶段。由此，形成了两大体系：青绿山水与水墨山水；两大派系：南派山水与北派山水；后又形成了两座高峰：五代与元；代表性人物主要是：北宋三家、南宋四家、元四家、明四家等；代表性画派主要是：吴门画派、新安画派；主要代表性画论：则是"三远"。《林泉高致·山水训》称"山有三远：自山下而仰山巅，谓之高远；自山前而窥山后，谓之深远；自近山而望远山，谓之平远。高远之色清明，深远之色重晦，平远之色有明有晦；高远之势突兀，深远之意重叠，平远之意冲融而缥缥缈缈……""三远"是有别于焦点透视的多点空间处理方法，是指视点在纵向移动的过程中，由于

处在不同的视点角度,因此会得到不同的景致。其本质是为观察景物所生成的客观体现,这一体现不仅可使层峦叠嶂的千里江河呈现于咫尺,也可使观者在主观与客观并存的艺术体现中,于移步间,游历江陵万千。同时这"远"不仅代表着"非心非念,物我两忘,自然和道"的心理境界,同时也代表着"见其大象,而不为斩刻之形;见其大意,而不为刻画之迹"的艺术境界。

谭勋的《李明庄计划》这件作品是一次从材料、观念、文化身份和价值意义等多角度展开的综合性探索,切入点就是将传统文人画中的山水理想移植到不同的介质中。如在这件作品里艺术家将中国传统文人画中的经典山水图景,于20世纪六七十年代所用的金属脸盆、茶缸、饭盒中进行锻造,与相应年代的旧家具组合起来,形成既熟悉又新奇的观感。这些物品在一定程度上淡化了自身的政治印痕,让原本看起来并无个性的日常器物,在锻造后变得更加鲜明、有力。谭勋的另一件作品《彩虹》突兀耸立却又不是在刻意反抗什么,艺术家为它投入生命的神圣感,又保持中立的态度,它们只是伫立在那里,不赞扬,不讽刺,不卑不亢,获得观众的注目,呈现社会的现实,至于答案和明确态度,谭勋选择了让其留白,"如人饮水,冷暖自知"。

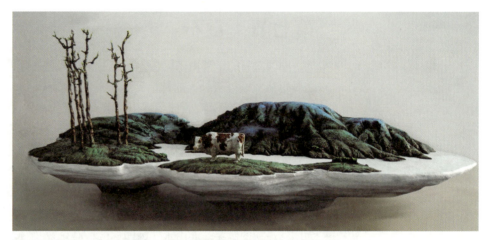

图4.25　任世坤,《山水之一》,材料:青铜,178×68×66cm,2009年

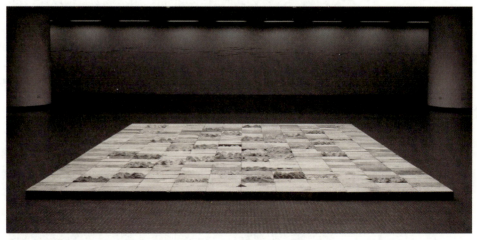

图4.26　谭勋,《24.2m^2》,材料:御窑金砖,5×4.8m,2012年

图4.27 谭勋,《李明庄计划2011-1#》,材料:综合材料,可变,2009—2011年

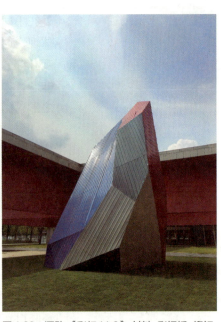

图4.28 谭勋,《彩虹11.8》,材料:彩钢板、铆钉,8.5×5.5×4.3m,2018年

第七节 赏石

中国对石的崇拜由来已久,石虽乃常物,随处可见,然却是自然之演,是地球之骨。从女娲炼石补天的神话到曹雪芹的《石头记》,从米芾拜石到乾隆皇帝的灵璧"天下第一石"等,皆能体现出中国人对石的钟爱。中国人常于有限中追求无限,一块顽石中也隐藏着一个没有被驯服过的世界,欣赏石头,并非欣赏石头的珍奇或名贵,而是欣赏一种脱略常规、超越秩序、颠覆凡常理性的观念。中国人爱石、赏石、玩石、品石,甚至将石看作自我生命的象征,从中获取生命智慧的启发与宇宙人生的道理。此外,石也是山水园林的重要组成部分,同样也融入山水文化的根基中。据考证,在原始部落时期陆续出现以实用为目的的小型果木菜圃,这一时期也可视为园林最初的萌芽。而山水作为园林的核心景致,则是萌芽于先秦时的"台"与"囿",后又生成于秦汉的皇家园林。自六朝以来,山水文化蓬勃发展。在以崇尚自然为核心的时代美学背景下,以山水自然为核心景致的园林逐步成为山水文化最为突出的载体,除因此时期对模拟自然山水最为直接以外,还因对高人逸士归隐于山水之际的推崇。随着山水绘画的方法与理论高度发展,中国园林在继承传统的基础上,逐渐将山水"画镜"融入园林营造中,进而形成了中国写意山水园的面貌。至清朝时,园林的娱乐、社交功能逐渐上升,"隐于园"的观念逐渐转变为"娱于园"。

我国的园林营造有别于世界其他文化中的园林营造。在其他文化中常常是以植物作为园林营造的主体,而我国的造园要素则是以叠山理水为主要,以营造"生境""画境""意境"为体现。而在山景与水景的营造中,则是以"有真为假、做假成真"的山景营造最为突出,大致可分为以土为主和以石为主的两类山体,以石为主的山体,易成俊俏嶙峋的全园核心景致,以水景相结合也易突出山水画境与游山意趣,与此同时也就对石材的选择要求极为苛刻。明代计成,在造园专著《园冶》中特列《选石》一章节加以陈述,并提出三要点:其一,要识知石性。如质地、形态、颜色与纹理等。其二,他提出叠山石料要选形态笨重古拙的石材。如黄石,质地

坚实、纹理古朴。形态呈墩状，粗笨且棱角分明，节理面近乎垂直，颜色有黄有青，青色也可称为青石。虽然黄石到处都产，然一般人只知它形态顽笨，并不识它浑厚挺括、粗犷有力的外部形态在叠山中的妙趣。如将纹理、颜色一致的黄石按照画论中"峰与皴合，皴自峰生"的法则相堆叠，最能体现出"有若自然"的效果。若高堆还能给人带来深远的意境。其三，他提出形态玲珑奇巧的石头只适合单独摆放。如太湖石，其产地于江苏洞庭山水旁。质地坚实又润泽，形态以嵌空、穿眼、宛转、险怪等居多，最能体现出石头"皱、漏、瘦、透"之美。其色泽以白石最多，少有青黑石或黄石，尤为黄石最为稀少。其石质纹理纵横交错，石面上遍布凹陷坑洼和空洞，都是因风浪冲激而成，名叫"弹子窝"。这种石材以高大者为贵，敲击略有响声，适合竖立于轩堂前，或放置于乔松下，或奇卉旁做假山装点，若罗列园林广榭中，颇多伟观也。

展望的《假山石》揭示某种真实，是我们今天现实中不容回避的事实——对物质的崇拜。不锈钢假山石在满足当代人传统文化情结的同时，也满足了人的物欲：工业的发展使人类研制出能够大量生产的、耐久的、又可以永葆光亮的物质材料，使生命的高贵和想象在这些物质中得以延续——这就是不锈钢。抛光后的不锈钢正是以看似贵重、实则普通的材料属性，满足了人们的这种要求。而复制自然山石则体现了人类回归自然的本性：最终回到泥土和石头中去，使精神得到慰藉。这样，超然的冥想融化在美妙的人造物质世界中，可谓既传统又现代。展望的另一件作品《我的宇宙》是将一块巨石在空中爆破，并用每秒2000帧的高速摄影机从6个几何面将这一瞬间完全记录下来。在后期制作中，他将几毫秒的时间慢速剪辑成3分钟，将这6个角度的高清影像投映在巨幅银幕上，从而观众可以从各个角度清晰地看到每一块岩石被爆破的过程和轨迹。另外，艺术家用不锈钢材料将爆炸出的7000多块碎石片复制并悬浮在空间内，还原出惊天动地的刹那，这些不锈钢石块的表面同时反射着大爆炸的画面，从而创造出一个无尽的想象空间，表征了宇宙的诞生。

图4.29 苏州留园假山

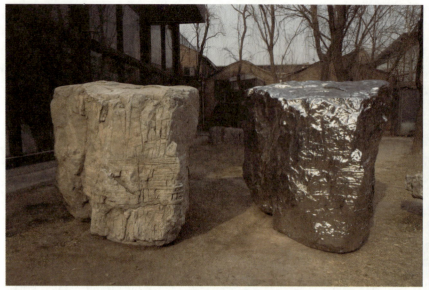

图 4.30 展望，《假山石 133#》，材料：不锈钢，1.84×1.8×1.4m，2007 年

图 4.31 展望，《假山石 59#》，材料：不锈钢，4.5×2.5×2m，2006 年

图 4.32 展望，《奇石馆》，2010 年

图 4.33 展望，《我的宇宙》于北京 798UCC 现场，材料：不锈钢，2011 年

第八节　圣贤

在儒学的王道信仰中，生命的境界被分为圣人、贤人、君子、士人、庸人，圣贤即圣人与贤人的合称，是指品德高尚，有超凡才智的人。

古之所谓圣贤无外乎两点，一则"言行一致""修己以安人""以德载道"。孔子曰："所谓贤人者，好恶与民同情，取舍与民同统；行中矩绳，而不伤于本；言足法于天下，而不害于其身；躬为匹夫而愿富贵，为诸侯而无财。如此，则可谓贤人矣。"（《大戴礼记·哀公问五义第四十》）其大意：贤人的所思所想、所作所为都要以人为本。贤人的言与行不仅要合乎礼法、规范外，其所言、行的"道"也足以被天下人奉为道德准则，从而贤人是具有奠基和引领思想文化的人，是能启迪人智慧的人。二则"德配天""若天之司"。孔子曰："所谓圣人者，知通乎大道，应变而不穷，能测万物之情性者也。大道者，所以变化而凝成万物者也。情性也者，所以理然不然取舍者也。故其事大，配乎天地，参乎日月，杂于云蜺，总要万物，穆穆纯纯，其莫之能循；若天之司，莫之能职；百姓淡然，不知其善。若此，则可谓圣人矣。"（《大戴礼记·哀

公问五义第四十》）其大意是：圣人不仅能通明天地万物演变的规律，而且也能"从心所欲"地践行天地万物变化的秩序。圣人的所思所想、所作所为无外乎取之于天地之道，同时也能将天地之道再用于天地间。如若旁人感知到了圣人的不平凡，但又不知圣人的好在何处，因为一切都是自然而然产生的。若此，圣人即天地万物永恒不变的规律，亦是永远变化的自己。

李象群的《彼岸》系列，是由三件彼此既紧密联系，又相对独立的单体雕塑组合而成，这三件单体雕塑分别呈现了智者的三种形态，是李象群对当今社会各种人生状态的艺术性沉思和表达。艺术家从古今中外的经典手势中浓缩而来的三种手势形态，更使这一系列作品具有强烈的宗教感、礼仪性、仪式化的精神力量。同时艺术家将学院派的方法转化为一种当代艺术的探索，从艺术的传统技术自身所积累的文化特性切入，使之成为一种当代艺术的激活机制。他在创作上遵循一种比照法则，把艺术作品作为一种人为的现象因素，这种因素超越了对事实和内容所表达的意义。也就是说在表面的题材和标题之外，获得了另一个横切面向的情绪和心理感受。在"彼岸"系列中，李象群意欲以更加开放的思想和博大的胸怀，在官方体制和中国当代艺术的共同语境之下，探索出更加独特的雕塑精神。

图 4.34　李象群，《彼岸》系列

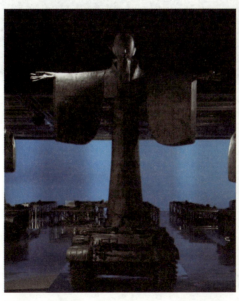 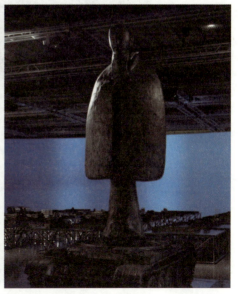

图 4.35　李象群，《圣·彼岸》，材料：白铜，365×284×296cm，2018 年

图 4.36　李象群，《贤·彼岸》，材料：白铜，365×152×296cm，2018 年

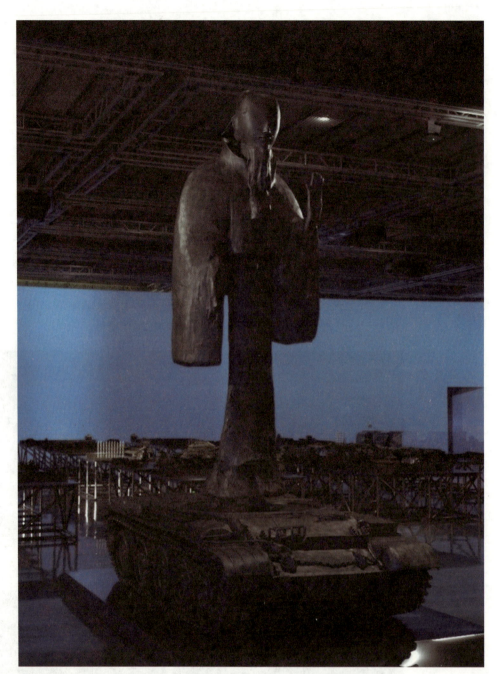

图 4.37　李象群，《仁·彼岸》，材料：白铜，365×152×296cm，2018 年

第五章
材料与生态艺术的兴起

本章图片

"人与自然的关系应该是怎样的"——这是人类哲学史中一直存在的问题。

自古希腊以来,人类同大自然之间始终处于对立与紧张的关系之中。普罗塔哥拉曾经提出"人是万物的尺度",是人类中心主义最早的思想源头。而亚里士多德的人类中心主义思想则更为明确,他认为人是动物的主宰,动物的价值依赖于人而实现,因而人类无须对其负有道德义务。自启蒙运动以来这一状态并未得到缓解,笛卡尔和康德也都强调人是与自然二元对立的存在,人应当做自然界的最高立法者。黑格尔则从绝对精神的角度将人与自然的关系定义为对立存在的客体。而工业革命以来,随着人类改造世界能力的空前加强,生态环境遭受严重破坏,两次世界大战对全球生态和人类的精神文明产生了巨大影响,加之人们对科技与理性的过度迷信,使人与自然之间的关系日趋紧张和对立。人类自身的生存环境出现严重危机,严峻的环境问题使人们不得不重新反思人与自然的关系。

生态美学也因此诞生,生态美学是生态学和美学的结合,反对"人类中心主义",反对现代人对自然的敌对与漠不关心,认为这种观念实际上是对自然与人的错置。人与自然的关系不应是二者的对立,而应体现在尊重自然的规律上。在改造自然的过程中,只有尊重万物的平等关系,充分保护其自我实现的权利,人与自然才能实现和谐、统一、共生的关系。

自1960年代末以来,生态艺术就一直是当代艺术的重要组成部分,作为与人类和社会关系有关的命题,生态艺术具有巨大的现实意义,在1970—1979年之间,"生态批评"就已经出现在米克、克罗德尼、卢科特等专家的著作中,他们建立起生态系统的批判理论学说。艺术家也开始注重作品与生态之间的联系,随着艺术品的展览渗透到社会性议题中,产生了贫穷艺术、物派、大地艺术等,生态议题变成当代艺术最主要的议题之一,并为当代艺术展现出新的视觉和潜在的力量。

生态主题是当代艺术语境下炙手可热的创作主题之一,艺术家从形式和观念两个层面对生态元素进行创作。以对各种媒介材料、表现形式和展示方式等因素进行挖掘,和以观念表达为核心的当代生态艺术,折射出当下人们对工业文化的理解和社会环境与生态文化的理解,从而展现这种社会环境对人们精神和生活所造成的影响,并以艺术的方式作出回应。生态艺术给艺术家们提供了更多视角,更多层面的审视和对当代社会中诸多社会现象和问题的理解,发展出了更多的艺术表达方式,也具有更强的呼吁性功能。

第一节 国外当代艺术家生态元素的运用

1967年,杰尔玛诺·切兰特提出了"贫穷艺术 Arte Povera"的概念,贫穷艺术是观念艺术的一个流派,艺术家们在创作中倾向于用最便宜、最廉价的废弃材料和日常品,例如树枝、石头、金属、布料、玻璃等作为表现媒介,以此来表示对艺术品商业化的反对。他们的观念旨在摆脱和冲破传统的"高雅"艺术的束缚,并重新界定艺术的语言和观念。贫穷艺术强调材料的物质特性,并直视创作媒材本身的物质特性,通过个人的理解去捕捉物质本体的精神状态,充分体现了人文关怀,并表现出生命与自然之间的密切关系。

吉塞普·佩诺内，意大利艺术家，在 20 世纪 60 年代末开始参与贫穷艺术，是贫穷艺术领头人之一。佩诺内善于通过自然元素的生长来表现他的创作观念，他的作品中最常出现的元素是树木。它既可以将树作为创作媒介，也可以在创作中削弱他自身的特性，树作为其作品材料的同时还是具有生长力的生命体。在《重复森林》中，他在木材的内部重新雕刻出新的"树"，营造出新奇的视觉感受。

雅尼斯·库奈里斯（Jannis Kounellis，1936—2017 年）是"贫穷艺术"运动最具代表性的艺术家之一，他的作品主要聚焦于当代社会语境下城市符号、工业社会与人的价值之间的关系，库奈里斯提倡"艺术应该是被生活本身取代"，认为艺术不应被搁置于象牙塔中，而应该冲破传统的束缚，走向大众，走向生活，他打破了艺术语言的地位与现状，实现了艺术大众化、生活化。

库奈里斯的创作中使用了许多非传统的材料，包括很多日常生活中常见的物品，像羊毛、麻袋、古典雕塑、石蜡灯、铁片等，还有植物、仙人掌、废弃物、速溶咖啡、装满玉米的袋子，甚至是铁路的轨道。在 60 年代，库奈里斯开始以动物作为媒介进行创作，在 1967 年，他就把鸟作为创作材料放入作品中，1969 年他的《无题》直接将 12 匹马放在画廊中。它的前卫性和颠覆性对艺术界产生了巨大的震撼，开创了以动物为媒介的先河，影响了许多后辈的艺术家，再之后便有了赫斯特，卡特兰等观念艺术家。

马里奥·梅尔茨是贫穷艺术的领头人物之一，他的许多展览作品都是直接就地取材，每展览一次，作品就重建一次，材料也因场地的变换而不同。他反对为了现代性而现代性地表达手段，试图探讨艺术在人生历程中扮演的角色以及艺术家可以以什么样的角色去面对未来的不确定性。

图 5.1　吉塞普·佩诺内，《土豆》，1977 年

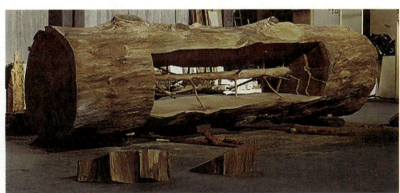
图 5.2　吉塞普·佩诺内，《重复森林》，1969 年

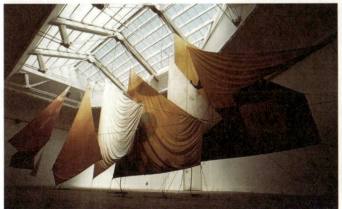
图 5.3　库奈里斯，Untitled, 1993 年

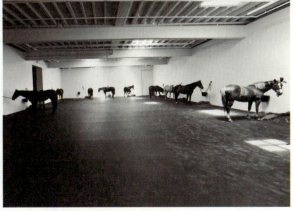
图 5.4　库奈里斯，Untitled (12 Horses)

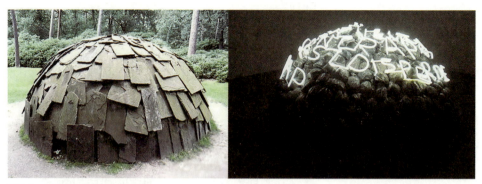

图 5.5　马里奥·梅尔茨雕塑作品

在乔凡尼·安塞尔莫的作品中大量使用花岗岩的材料。他将这些石头挂在美术馆或者画廊的墙上,以达到在视觉上违反万有引力学说的效果,呈现出一种脆弱又微妙的平衡。

"物派"是 20 世纪 70 年代前后出现的日本现代艺术流派,在日本现代艺术史上有着不能忽视的价值和意义,"物派"艺术家大部分出生于 20 世纪 40 年代。他们提倡寻找亚洲当代艺术的独特内涵和表现形式,强调以物质为基础的反形式主义,反对日本在战后盲目照搬美国的现代制度。

物派是日本第一次在国际上被认可的现代艺术运动。在明治维新以后,日本一直模仿借鉴欧洲和美国的前卫艺术,物派开始研究艺术的亚洲化问题,反对西方的艺术表现手法和思维模式,关注物体与场所空间和观众之间的关系,并且强调材料的重要性和物体与空间的关系。物派反对形式主义、强调材料的物质基础以及表现事物的某一阶段过程或状态,实现了以东方文化为基础的当代艺术实践方向的转向。

李禹焕(1936 年—)是物派的创立者和主要支持者之一。李禹焕出生在一个儒学色彩浓厚的家庭,从小接受东方传统文化的熏陶,受到禅宗思想的影响,60年代末他的许多思想对物派起到了推动作用。李禹焕主张探索物与空间的关系,将物体分解到时间和空间更大的背景中去,他认为最高级的艺术表达手法应是从生活中捕捉生动的一面,创作应基于现实,从生活中寻找,而不是去凭空创造。他的作品中常出现钢铁与石头两种材料,同时空间作为物体存在的场所被格外重视。"物派"为了强调减少人工制作而大量使用自然的原始材料,并不是在倡导回归自然,而是提倡反思和自我批判精神,"物派"关心的并不是物的本身或物质材料,而是在重新建立一种关系。

图 5.6　乔凡尼·安塞尔莫,《这将减轻对国外的灰色》,1990 年　　图 5.7　乔凡尼·安塞尔莫,《300 万年(100 万三年)》,1969 年

1968年关根伸夫《位相－大地》被认为是日本物派的起源。《位相－大地》作品的革命性在于它单纯再现了泥土的物质存在，关根伸夫希望让物体呈现出其原本的自然状态，在他看来，环境艺术的主旨是强调空间的动感，使空间、物质、观念构成一个综合体，而不仅仅是表达艺术家的自我观念，关根伸夫的作品中并不是将艺术转变成环境，而是将环境转化成了艺术。他认为世界以其自在方式存在，我们无法创作艺术，我们能做的仅仅是让世界本来的面目更清晰。

菅木志雄是"物派"的主要成员之一，他喜欢用树木、石头、金属板等材料进行装置艺术创作，他的艺术观念对当时的艺术界产生了很大的影响。菅木志雄深受大乘佛教影响，认为万物皆互相依赖，物体并不是作为单独的个体而存在的，所有的事物都是通过相互依存的关系而处于其应在的位置，并总是在与其他物体产生相互关系的状态下存在。

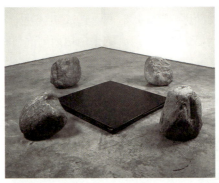
图5.8 李禹焕，《关系－讨论》

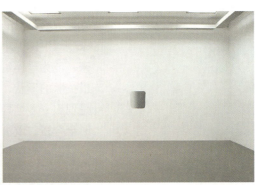
图5.9 李禹焕，《共鸣》，2006年

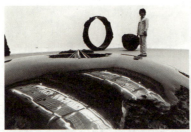
图5.10 关根伸夫，《空相－黑》，1978年

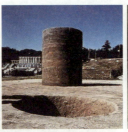
图5.11 关根伸夫，《位相－大地》，1968

图5.12 关根伸夫，《空相－水》，1969

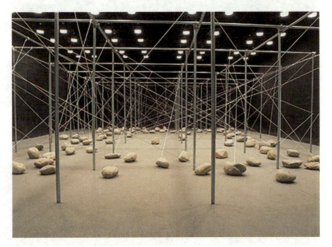
图5.12 菅木志雄，《周围律》，材料：铁管、石、绳

图5.13 菅木志雄，《圆中显现》，1969年

大地艺术，又称"地景艺术"，是指艺术家以自然作为创造媒介创造出的富有艺术性的视觉化艺术形式。大地艺术家大多数厌弃都市生活和标准化的工业文明，主张返璞归真、回归自然，他们对曾经沉迷的极少主义艺术表示强烈的不满，把它当作现代文明堕落的标识，他们认为艺术之于生活和自然不应设有严格的界线。在人类的生活中，艺术应当随处可见。

大地艺术的艺术家们选取自然景观及自然素材进行艺术创作，将艺术与自然相结合，并不是重新粉饰自然景观，而是在自然原有的基础上进行装饰，吸引人们的目光，令他们关注、接近、讨论大自然，重新审视人与自然、社会的关系。大地艺术的作品都极其关注作品的"场所感"，即艺术作品与周边环境有机结合，相辅相成，通过各种设计来针对地形、地质、季节变化等特性来进行加强或削弱，从而指引人们更深入地感受大自然。

克里斯托夫妇是一对著名的大地艺术家，1995年的《包裹帝国大厦》横空出世，为此克里斯托夫妇花费了24年时间。1995年6月17日，正值第二次世界大战结束50周年，国会大厦被10万 m^2 的银白色丙烯面料和1.5万 m 的深蓝绳索包裹起来，成为一座通体闪烁着银色光芒的大地雕塑。这座历史建筑物被包裹成最基本、最抽象的形状，所有琐碎的装饰都被忽略，只剩下最本质的比例和形态，在阳光下呈现出令人惊异的朦胧壮阔之美。这个作品展览持续14天，吸引了500余万名游客。时至今日，欧洲各地上千个画廊仍出售这件作品的方案和草图的复制品。展览结束后所有包裹材料均被回收重新利用。

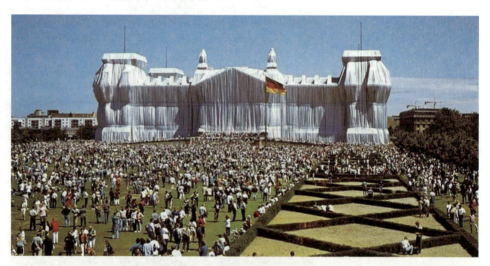

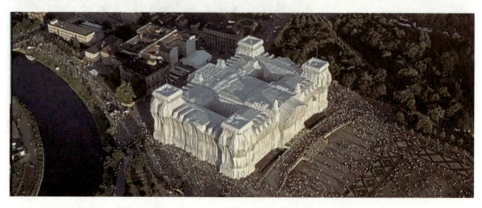

图 5.14　克里斯托夫妇，《包裹帝国大厦》，1995 年

罗伯特·史密森也是美国著名的大地艺术家之一，他曾写道："整个国家有许许多多的矿场、采石场和被污染的湖泊河流。解决肆意破坏环境问题的办法，应是'大地艺术'意义上对陆地和河流的循环利用。"然而，如今的环境问题却比历史上任何一个时期都要尖锐。《螺旋形防波堤》的所在地——犹他州大盐湖正遭遇着史上最严峻的干旱，而防波堤黑色的玄武岩不仅披上了厚厚的白色盐层，也遭受着比以往更加强烈的侵蚀。

安迪·高兹沃斯（Andy Goldsworthy）是一位非常亲近大自然的英国艺术家，他的作品全是用植物或石头作为材料，用非常诗意的方式创作出来的。这些作品独特而又易逝。

约瑟夫·博伊斯（Joseph Beuys）的《七千棵橡树》（1982—1987年）项目通过公共艺术的形式来提高城市的生态环境，具有长远的改善性的功能。橡树是脆弱生命的象征，它需要额外的关怀。博伊斯号召想要参与的人买下树苗种到卡塞尔市内，而不在卡塞尔的人可以请他人代植。所有人都可以为赞助一棵树而捐款，作为回报，他们会得到一张签有"小橡树生长，生命延续"的收据纸条。人们把树苗和

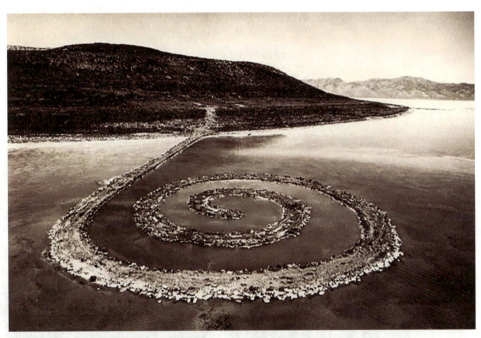

图 5.15　罗伯特·史密森，《螺旋形防波堤》

图 5.16　安迪·高兹沃斯，自然材料作品

条石种到城市的各个角落，现在的卡塞尔市几乎随处可见树木。当在卡塞尔看到树木和条石时，人们会想起这个艺术行动，由此，艺术将人、自然和城市紧密地联系在一起。不同于单独存在于某一特定地点的公共艺术，博伊斯可以说是将整个卡塞尔都变成了他的艺术项目的一部分。通过这个项目，博伊斯不仅传达了城市生态系统的重要性，他还带动了当地人参与到城市的生态环境建设中，并改善了城市的环境。这件作品使所在城市的生物环境和非生物环境更好地相互交流融合，不单单是以人类为中心，而是使城市中的人与这个城市更好地生活在一起。

西班牙兰萨罗特岛海底的大西洋博物馆是世界上的第一个水下博物馆，包含了300多个雕塑作品。这些作品全都位于14m深的水下。作品取材于不同种族和身份的孩子们，强调人类之间的和谐与联系。作者杰森·德凯莱斯·泰勒说："这些雕塑，不是为了纪念已经逝去的生命，而是为了唤醒人们对于整个地球的理解和责任。"在时间的流淌下，石像在海底被暗流侵蚀腐化，坚硬的石头在壮阔的自然环境下呈现出脆弱的美感。

达明·赫斯特（Damien Hirst）在2017年威尼斯双年展上展示的雕塑作品《不可置信的残骸中的宝藏》描述的是"一艘沉船的奇幻故事"，是艺术家创造的一个梦，为了能让观众"相信"这些看起来奇异野蛮或充满宗教色彩的雕像是来自两千年以前。赫斯特将每一件艺术品都置入海底，在真实环境里接受环境的腐蚀，同时他为打捞这些宝藏拍摄了一部纪录片，让观众相信这些宝藏真真切切来源于大海，让人们幻想那些千百年前的文明、遗失的大陆、神祇与海怪的战争或许真实存在过。然后一本正经地在这些宝物中留出现代的"破绽"，让观众去发现其中的流行元素。

图 5.17　约瑟夫·博伊斯，《七千棵橡树》

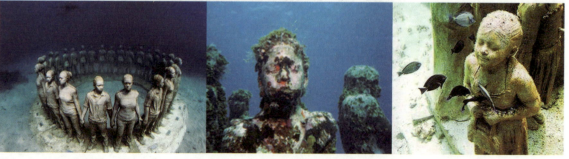

图 5.18　杰森·德凯莱斯·泰勒，Museo Atlantico

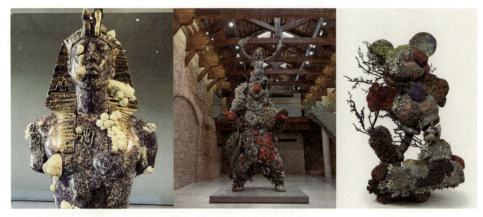

图 5.19　达明·赫斯特，《不可置信的残骸中的宝藏》，2017 年

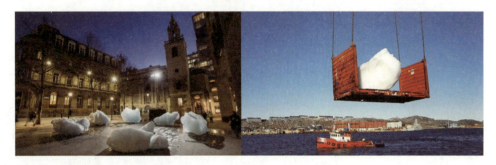

图 5.20　奥拉维尔·埃利亚松，《冰钟》，2014 年

奥拉维尔·埃利亚松把从格陵兰岛拉来的 100t 大冰块放到了丹麦大街上，并将他们环形摆放成一个钟的形状，观众可以与这些冰块"互动"，随着室外温度的侵蚀这些冰块慢慢融化，直至消失。作品如同警钟一般，提醒人们全球气候变暖导致冰川在融化，海平面在上升，并将这些看似远离人们生活的影响直观地呈现在人们眼前。

第二节　中国当代艺术家生态元素的运用

生态元素也出现在许多中国当代艺术家的创作中，并往往与中国传统文化和哲学联系在一起，使作品更加具有中式审美意味。

与博伊斯的"社会雕塑"相呼应，朱青生提出了"自然雕塑"的概念，在 1998 年提出"漆山"计划，这是一个保护自然环境的计划，是对人与自然的关系进行反思所提出的观念性创作，这个计划企图将桂林附近一座因靠近化工厂被污染而变成的秃山漆成红色，红色暗示着环境破坏的危机强度，同时也是对人们的警醒。以艺术的形式反思人类对于自然的迫害，并希望唤起人们对于自然神圣力量的敬畏之心。

由于这个计划落实所涉及的方面太多，引起很多分歧与争议，最终未能实现，从而变成一个纯粹的观念艺术。朱青生的艺术创作反复涉及生态主题，这些作品都是使用自然的材料，改变自然环境的外表色彩，制造一种警觉、冲击和审美的力量，从而显示出作者对当代艺术诸多问题的回应。

朱青生认为，"人一直将自己作为自然的对立面，我觉得这种想法是有问题的。应该让人和自然共同构成超越人的认识能力的整体，成为另一个意义的自然"。朱青生的"自然雕塑"是对艺术陈规的根本颠覆，是将人为的"作品"重新交还自然，呈现出中国传统思想中的批判潜质。

史钟颖《非非树》这件作品通过将果园中砍伐的树干烧成木炭，然后用艺术的方式保留了物体原本的虚相，从而将树木"永久"地保存下来。这种可感知的静态的雕塑显现出了万物能量迁流变换的动态过程。

在作品《欲舍》中，作者用草做成了佛像，"天地万物同体共生，等无分别，故佛草不二。"然后放入活羊，羊食草，草饲羊，佛既可以舍身饲虎，草佛自然可以舍身饲羊。这也符合万物相依相生的自然生态规律和佛学万物空性的根本义理，"故更不必着相——执着于偶像之佛"。同时羊在不同文化背景中还有许多不同的象征寓意。"欲""舍"两字可产生多种组合与解释。作者希望这件作品能够激发每个观众自我的觉悟，同时能够秉持不认定的态度包容不同文化的差异。

在《我——共生》中，作者在雕塑内装入土种上草，运用了"空"中能容万物这一层面的特性。植物在这里随四季更迭而生生不息，与雕塑融为一体，使此作品

图 5.21　朱青生，《漆山》，1998 年

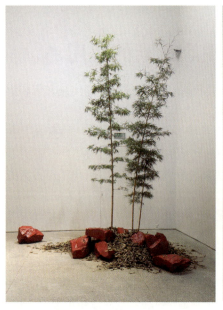
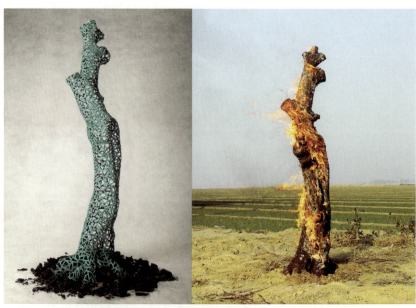

图 5.22　朱青生，《装置》，材料：竹、石，尺寸可变，2015 年　　图 5.23　史钟颖，《非非树》，材料：铸铜、碳，2011 年

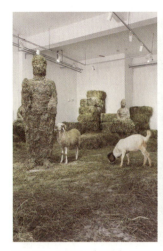
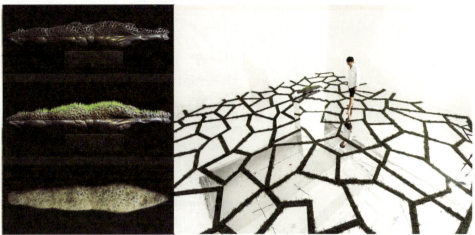

图5.24 史钟颖,《欲舍》,材料:草、羊,2015

图5.25 史钟颖,《我——共生》,材料:铸铜、土、草、镜钢,2010年

成为一件真正意义上的不断生长变化着的生态雕塑。之后,艺术家把这件作品转换为一个装置作品,放于一间地面铺满破碎镜面的展厅之中,同时将一株特别的小草藏于镜面裂缝的草丛中,并设奖请观众去找寻。践踏在自我的镜像上去寻找那株草的过程,不知是否能激发观众去反观自己,在中奖的偶然性中观想到名利的无常,明了万事万物皆众缘和合之结果。

《第四个苹果》是作者用网状芯片结构创作的以自己为原型的作品。打坐灵修是东方获得智慧的一种方法。苹果在西方与智慧紧密相关。人们普遍认为圣经创造的禁果是苹果。当人吃了上帝不让吃的禁果时,人开始有善恶的分别心,人性开始扭曲。第二个苹果砸了牛顿的头,第三个苹果是图灵和乔布斯的苹果,人类的第四个苹果会怎样呢?所以雕塑中种有一棵苹果树,随着生长,树会嵌入雕塑,难解难分。苹果树也可以看作是生命和自然的象征。人类如何才能获得解决当前困境的智慧呢?

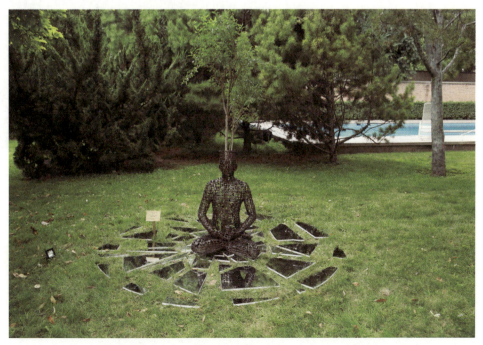

图5.26 史钟颖,《第四个苹果》,材料:青铜、苹果树、镜钢,尺寸可变,2020年

刘冠的《智能微园装置2号·山水》是一个在狭小空间里的自然雕塑和私人花园。"微园"的技术是用各种现代的光照、排灌水土和种植技术,结合古代的园林、盆景、插花和陈设的一个现代工艺设想。在现代化的以城市为主体的生活中,人与自然的最后一个通道是通过梦幻和技术来实现的,同时也需要对虚拟的技术的彻底反叛与逃避。希望未来这个技术能够在现代工业的支持下变为文化创意产业的一个有意义的设计和尝试。

琴嘎对雕塑材料的选择一直非常敏感。在作品《丛林》中,一群倒立着的马腿向空中升腾,它们从来自草原的干牧草中生长出来。倒置的马腿似乎要摆脱重力的反向作用,逆走在时空序列中,24只马腿是由水泥浇筑而成,而草则是直接从满洲里草场运来的。"因为当下就是一个快速的城市化、全球化的时代,经济的发展非常快速、疯狂,到处都是水泥的森林。在冬天,干牧草是马赖以生存的饲料,从视觉效果上看,它是荒芜的,但它是有生命力的,这里的生命力不容忽视,这些牧草在展出结束之后还要还给牧民们。"

图 5.27　刘冠,《智能微园装置 2 号·山水》,材料:亚克力、植物、灯光、钢板、多肉植物、石子、水、声光电,2016 年

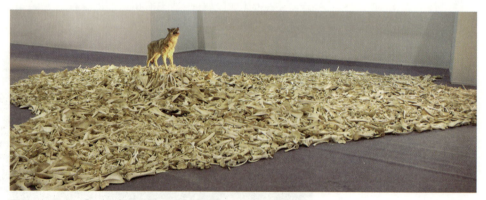

图 5.28　琴嘎,《丛林 3》,材料:水泥、干牧草、木板等,2019 年

雕塑名家
作品赏析

参考文献

奥利弗·安德鲁,2015.现代雕塑家手册[M].孙璐,译.南宁:广西美术出版社.
马克·米奥多尼克,2015.迷人的材料[M].赖盈满,译.北京:北京联合出版公司.
王家斌,王鹤,2008.雕塑艺术[M].北京:人民出版社.
张文献,2017.宋瓷收藏与鉴赏[M].北京:清华大学出版社.
周宏智,2010.西方现代艺术史[M].北京:中国建筑工业出版社.
赫伯特·里德,2015.现代雕塑简史[M].曾四凯,王仙锦,叶玉,译.南宁:广西美术出版社.
蔡从烈,秦栗,薛建新,2006.纤维艺术设计[M].武汉:湖北美术出版社.
彭玉鑫,2019.浅析现代纤维艺术的语言特征[J].西部皮革.
陈玲,2012.纤维艺术设计与制作[M].北京:中国轻工业出版社.
张淼,2012.纤维艺术的魅力——浅谈现代纤维艺术设计[C].中国创意设计年鉴论文集.
谭勋,2005.雕塑综合材料教学[M].石家庄:河北美术出版社.
张国龙,2006.当代·艺术·材料空间[M].吉林:吉林出版集团股份有限公司.
池灏,2009.现代艺术中的综合材料艺术[J].齐鲁艺苑.(03):16-18.
田伟,2015.综合材料[M].北京:人民美术出版社.
夏晶阳,2014.罗丹对现代雕塑的影响[J].文学教育.(12):92-93.
聂影,2015.混凝土艺术[M].北京:中国建材工业出版社.
孙振华,2019.中国当代雕塑史[M].北京:中国青年出版社.
丁宁,2003.西方美术史十五讲[M].北京:北京大学出版社.
(美) H·W·詹森,2013.詹森艺术史[M].艺术史组合翻译实验小组.北京:世界图书出版有限公司.
杨金鸥,2009.由传统走向现代的印象主义运动[J].南阳师范学院学报.(02):95-98.
弗雷德·S·克莱纳,2007.加德纳艺术史[M].诸迪,周青,译.北京:中国青年出版社.
陈桂轮,1980.意大利印象派雕塑家美达多·罗索[J].世界美术.(03):57.
关红,1999.现代派雕塑家明大多·罗索的肖像艺术[J].雕塑.(01):32.
赵兰涛,刘乐君,刘木森,2009.综合材料艺术实验[M].武汉:武汉理工大学出版社.
艾黎福尔,2004.世界艺术史[M].张延风,张泽乾,译.武汉:长江文艺出版社.
郝文杰,2012.论立体主义审美理性主义的理论误区[J].美与时代.(02):74-75.
叶洪图,田佳妮,张滨,2020.当代艺术作品中"中国符号"的误读与祛魅[J].建筑与文化.
谭勋,2016.物性表达与理念转化[J].美术大观.(06):32-35.
朱青生,2018.同行:在逝川潮头遇见孔子[J].美术大观.(11):18-23.
孙钧锡,1988.汉字通论[M].石家庄:河北教育出版社.
路远,2018.西安碑林史[M].西安:西安出版社.
崔庆忠,黄玉平,徐洋,2019.黑火药设计与制作技术[M].北京:北京理工大学出版社.
梁思成,2014.中国雕塑史(手稿珍藏本)[M].北京:中华书局.
李惠东,2020.佛陀的容颜[M].桂林:漓江出版社.
苏静,2015.知中·山水[M].北京:中信出版社.

计成,2017.园冶[M].李世葵,刘金鹏,评注.北京:中华书局.
马永建,2017.当代艺术20讲[M].长沙:湖南美术出版社.
邵亦杨,2018.20世纪现当代艺术史[M].上海:上海人民美术出版社.
彭彤,支宇,2018.重构景观:中国当代生态艺术思潮研究[M].上海:上海社会科学院出版社.
曾繁仁,2007.当代生态美学观的基本范畴[J].文艺研究.(04):15-22.